130여종의 다양한 조류들을 그려볼 수 있어요!

색연필로 그리는 귀여운 새

아키쿠사 아이

지음

EJONG

색연필로 그리는 귀여운 새

초판 1쇄 발행 2020년 07월 01일

지은이 아키쿠사 아이(秋草 愛) **| 옮긴이** 이유민
발행인 백남기 **| 발행처** 도서출판 이종
출판등록 제 313-1991-16호 **| 주소** 서울시 마포구 양화로3길 49 2층
전화 02-701-1353 **| 팩스** 02-701-1354

책임편집 백명하 **| 편집** 권은주 **| 디자인** 오수연 **| 마케팅** 신상섭 이현신
ISBN 978-89-7929-311-1 (13650)

* 책값은 뒤표지에 표기되어 있습니다.
* 도서출판 이종은 작가님들의 참신한 원고를 기다리고 있습니다.
* 이 도서는 친환경 식물성 콩기름 잉크로 인쇄하였습니다.

「이 도서의 국립중앙도서관 출판예정도서목록(CIP)은 서지정보유통지원시스템 홈페이지
(http://seoji.nl.go.kr)와 국가자료종합목록시스템(http://www.nl.go.kr/kolisnet)에서
이용하실 수 있습니다. (CIP제어번호 : CIP2020018494)」

Originally published in Japan by PIE International
Under the title 色えんぴつでかわいい鳥たち(Iroenpitsu de Kawaii Toritachi)
© 2015 Ai Akikusa / PIE International
Original Japanese Edition Creative Staff:
Author: 秋草 愛 Art Director: 三木俊一 Design: 吉良伊都子 (文京図書室)
Editor: 根津かやこ + 瀧 亮子 (大福書林)

PIE International

Korean translation rights arranged through Eric Yang Agency, Inc. Korea

미술을 읽다, 도서출판 이종

WEB www.ejong.co.kr
BLOG ejongcokr.blog.me
FACEBOOK facebook.com/artEJONG
INSTAGRAM instagram.com/artejong

들어가며

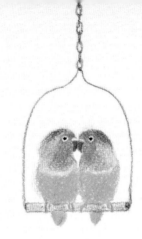

저는 어릴 때부터 새를 아주 좋아했습니다. 집에서 키웠던 많은 앵무새들은 사람 제외한 제 첫 친구들이었죠. 마당에서 참새를 바라보는 것도 좋고, 도시를 벗어나 산이나 숲으로 가서 새소리를 듣거나 그 분위기를 느끼는 것도 즐겁습니다. 동물원에 가면 펭귄이나 괭이갈매기 등, 다른 나라의 재미있는 새들도 만날 수 있습니다.

이 책에서는 다양한 새를 그리는 법을 소개하고 있습니다. 형태 특징이나 깃털의 질감을 내는 방법 등, 새를 그리기 위한 여러 가지 힌트를 담았는데 꼭 이대로 그려야 한다는 것은 아닙니다. 좋아하는 새를 좋아하는 색연필로 즐겁고 자유롭게 그려보세요.

좋아하는 새를 발견하면 알이나 새끼, 울음소리나 먹이, 서식지 등 그 새에 대해 알아보는 것도 즐거움 중 하나입니다. 달리기가 빠른 타조의 다리 굵기나 강력한 힘을 느끼며 그리거나, 선명한 새의 아름다운 색감이나 형태에 반하거나, 좋아하는 새에 대해 알면 더 즐겁게 그릴 수 있습니다.

이 책에도 많은 새들이 등장하므로 마음에 드는 새를 많이 찾았으면 좋겠어요.

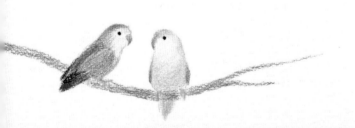

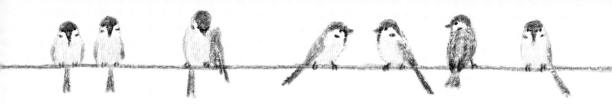

part 1 주변에서 볼 수 있는 새를 살펴보자

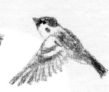

part 2 새에 대해 더 알아보자

part 3 알록달록 새들

이 책에서 사용한 색

이 책에서는 이러한 색을 사용해 그리고 있습니다. 갈색을 띠거나 거뭇거뭇해 보이는 새도 잘 보면 다른 여러 가지 색이 숨겨져 있습니다. 여기서 사용한 색연필은 홀베인 제품이지만 꼭 똑같은 브랜드 색연필을 사용하지 않아도 됩니다. 가지고 있는 색연필 세트에서 비슷한 색을 찾아보거나 색을 섞어 새로운 색을 만들어 보는 것도 재밌어요.

* 홀베인 색연필은 국내에서 흔히 유통되는 상품이 아니기 때문에 파버카스텔, 프리즈마 등의 브랜드 상품으로 대체하여 사용하셔도 좋습니다.

022 PINK	180 BURNT UMBER	395 SAXE BLUE
040 ROSE	192 TAN	422 LILAC
042 CARMINE	198 OLIVE YELLOW	429 ROSE PINK
044 SCARLET	243 FRESH GREEN	437 COSMOS
048 ORANGE	247 VIRIDIAN	441 VIOLET
057 BURNT SIENNA	251 APPLE GREEN	449 MAGENTA
059 AUTUMN LEAF	267 FOREST GREEN	476 SEA FOG
062 CRIMSON	275 SURF GREEN	486 RAISIN
076 ASH ROSE	290 MOSS GREEN	495 ROSE GREY
098 COCOA	312 HORIZON BLUE	500 WHITE
116 IVORY	323 AQUA	510 BLACK
122 JAUNE BRILLANT	335 CERULEAN BLUE	523 WARM GREY #3
127 CREAM	343 TURQUOISE BLUE	525 WARM GREY #5
134 NAPLES YELLOW	347 COBALT BLUE	526 WARM GREY #6
142 MARIGOLD	349 ULTRA BLUE	532 COOL GREY #2
147 CANARY YELLOW	365 NAVY BLUE	533 COOL GREY #3
153 YELLOW OCHRE	368 PRUSSIAN BLUE	534 COOL GREY #4
165 MUSTARD	379 SMOKE BLUE	536 COOL GREY #6

깃털의 질감 표현

채색뿐만 아니라 깃털의 질감을 다르게 묘사하면 여러 가지 모양을 나타낼 수 있습니다. 같은 새도 머리, 가슴, 날개 등 부위에 따라 자라는 깃털 모양이나 크기가 다릅니다. 손으로 만지는 것처럼 관찰해봅시다.

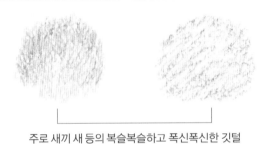

주로 새끼 새 등의 복슬복슬하고 폭신폭신한 깃털

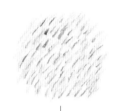 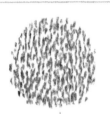

짧고 빽빽하게 난 깃털

길고 가느다란 깃털들
공기를 많이 머금고 있어 부드러워 보인다.

시험 삼아 색칠하기
이 색과 이 색을 겹쳐 칠하면
어떤 색이 생길까?
종잇조각에 시험 삼아 칠해보자.

동그랗고 짧은 깃털
비늘처럼 보인다.

하나하나가 큰 깃털
주로 날개나 꽁지 등

7

새의 몸 구조

새의 몸이 어떻게 되어 있는지 사람과 비교해보면 알기 쉽습니다.

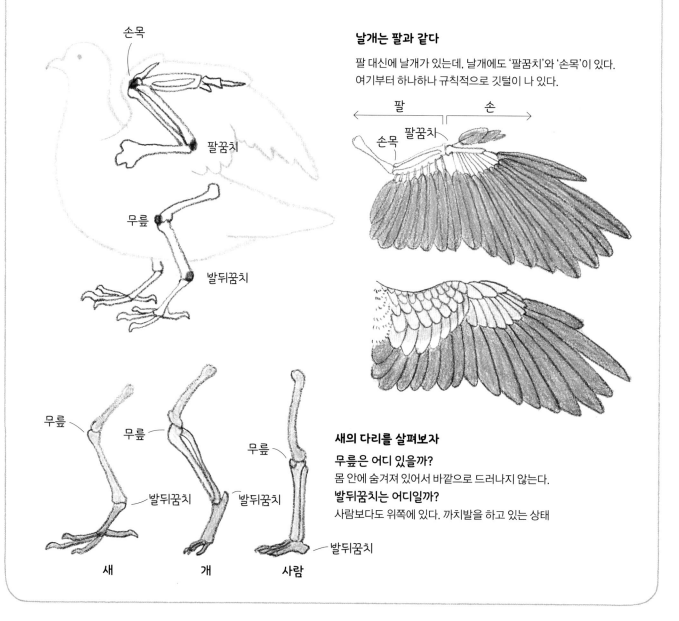

손목

팔꿈치

무릎

발뒤꿈치

날개는 팔과 같다

팔 대신에 날개가 있는데, 날개에도 '팔꿈치'와 '손목'이 있다.
여기부터 하나하나 규칙적으로 깃털이 나 있다.

팔

손

손목

팔꿈치

새의 다리를 살펴보자

무릎은 어디 있을까?
몸 안에 숨겨져 있어서 바깥으로 드러나지 않는다.

발뒤꿈치는 어디일까?
사람보다도 위쪽에 있다. 까치발을 하고 있는 상태

무릎

무릎

무릎

발뒤꿈치

발뒤꿈치

발뒤꿈치

새

개

사람

다양한 부리 형태

고기를 찢고, 벌레를 잡고, 새끼에게 먹이를 주고, 물속의 물고기를 잡고, 구멍을 뚫는 부리…
서식지나 먹이에 따라 부리의 모양이 다 다르다. 각 새의 습성에 가장 편리한 모양으로 되어 있다.

독수리

부엉이

앵무새

홍학

딱다구리

다양한 발 형태

나뭇가지에 잘 앉기 위한 '발톱', 먹이를 발로 잡기 위한 '발톱', 물속을 헤엄치기 위한 '물갈퀴' 등 발 모양도 습성에 따라 각각 다르다. 발가락의 수는 앞에 3개, 뒤에 1개가 기본이지만, 앞과 뒤에 2개씩 나뉘어 있는 앵무새나 발가락 수가 2개인 타조 등도 있다.

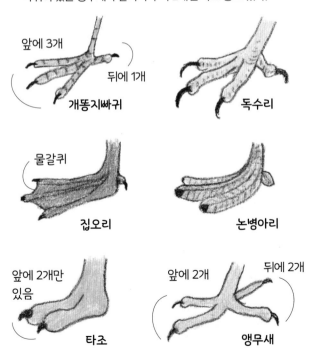

앞에 3개
뒤에 1개
개똥지빠귀

독수리

물갈퀴
집오리

논병아리

앞에 2개만 있음
타조

앞에 2개
뒤에 2개
앵무새

수컷과 암컷의 차이

같은 종류의 새라도, 수컷과 암컷에서 색깔이 다른 경우가 많다. 대개 예쁘고 화려한 색을 가진 것이 수컷. 이는 번식할 때 암컷을 유혹하기 위한 것이다. 예외적으로 암컷 쪽이 화려한 새도 있다 (62~63쪽).

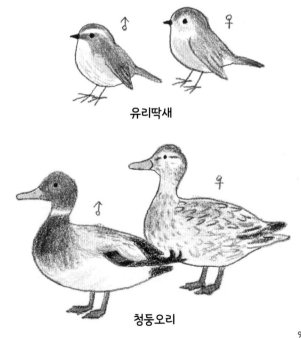

♂ ♀
유리딱새

♂ ♀
청둥오리

주변에서 볼 수 있는 새를 살펴보자

길거리에 있는 참새나 비둘기, 까마귀,

산과 숲속에 살면서 간혹 모습을 드러내는 작은 들새들…

예전부터 사람과 함께 살아온 닭이나 집오리 등

익숙한 새들을 잘 살펴보세요.

독특한 울음소리, 귀여운 몸짓, 새로운 점을 얼마나 발견할 수 있을까요?

참새

참새는 작은 새의 기본형입니다.
집 근처에도 많이 볼 수 있으니까 형태나
움직임을 관찰해보세요.

분류	참새목 참새과
몸길이	14~15cm

유럽에서 아시아까지 이르는 넓은 지역
에 분포해 있다. 우리나라 전역에 번식
하는 흔한 텃새이다.

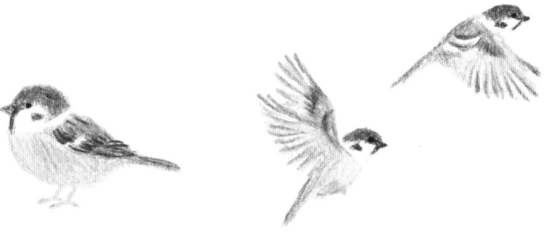

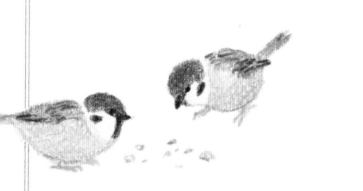

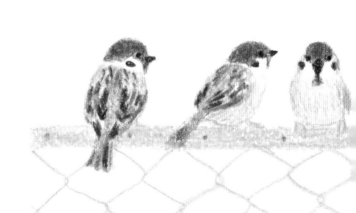

참새의 몸

갈색의 머리

목에서 눈 주변,
볼에 검은 무늬

사용한 색

525 WARM GREY #5
098 COCOA
192 TAN
122 JAUNE BRILLANT

510 BLACK
180 BURNT UMBER
076 ASH ROSE

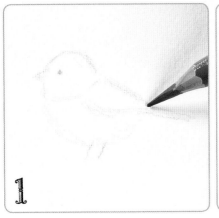

1

525로 전체 모양을 대충 그린다. 색을 칠하면 보이지 않을 정도로 연하게 그린다.

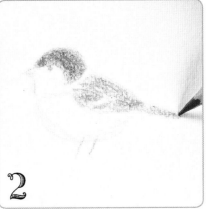

2

098로 머리를 갈색으로 칠하고 192로 등>날개>꽁지를 그린다. 보드라운 느낌이 나게 칠하면 귀엽다.

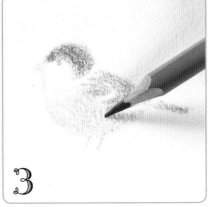

3

122와 525, 192로 배 부분을 부드러운 느낌이 나게 칠한다.

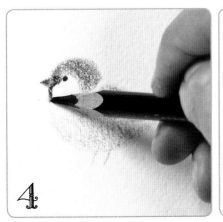

4

510으로 눈과 부리, 얼굴의 무늬를 그린다. 부리와 눈의 위치를 잘 살펴본다.

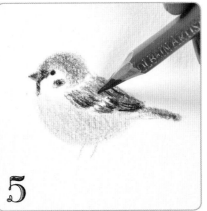

5

510으로 뺨의 무늬를 그린다. 098로 날개 아래쪽부터 꽁지까지 그린다. 위에서부터 180으로 깃털을 그린다.

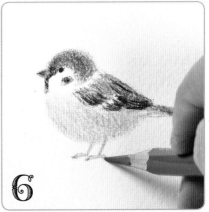

6

076로 발을 그리고 위에서부터 525로 발톱을 그린다.

Sparrow

주변에서 볼 수 있는 새 관찰 노트

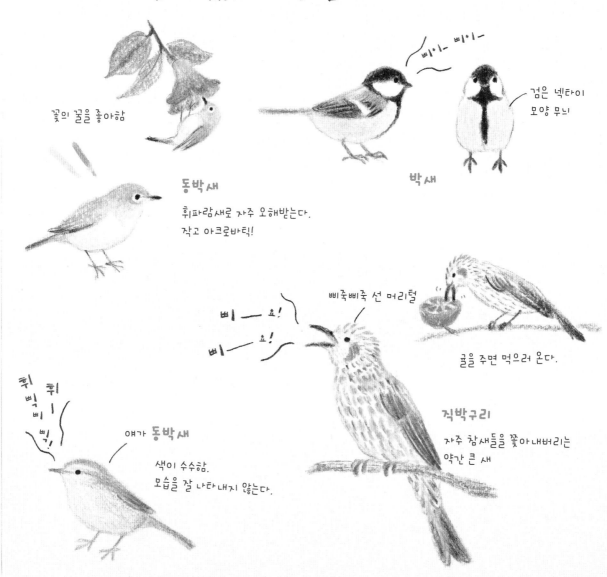

꽃의 꿀을 좋아함

삐이~ 삐이~

검은 넥타이 모양 무늬

박새

동박새

휘파람새로 자주 오해받는다.
작고 아크로바틱!

삐죽삐죽 선 머리털

삐——요!
삐——요!

귤을 주면 먹으러 온다.

직박구리

자주 참새들을 쫓아내버리는
약간 큰 새

휘—빅—
휘——
빅!

얘가 **동박새**

색이 수수함.
모습을 잘 나타내지 않는다.

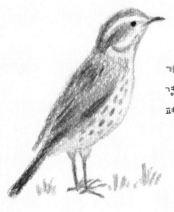

개똥지빠귀
경계심이 강해서 이렇게 등을
펴고 주변을 둘러보고 있다.

찌르레기
무리지어 땅을 걷고 있는 것을
흔히 볼 수 있다.

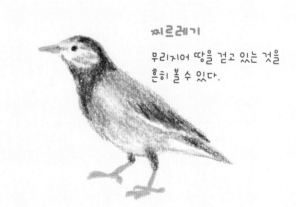

백할미새
주차장 등 탁 트인
장소를 걷고 있는 것을
자주 볼 수 있다.

꾹 뻗은 모양

도도도도도....

걸음걸이가 빠르고 멈추면
꽁지를 위아래로 까딱까딱 움직인다.

까딱 까딱

꽤애~~액

꽤애~~액

울음소리가 크다!

물까치
길고 아름다운 꽁지

뛰어다니는 새와 걸어다니는 새

새는 양발을 모아서 깡충깡충 뛰어다니는 새
와 좌우 번갈아 가며 다리를 내밀어 뚜벅뚜벅
걷는 새가 있습니다.

박새

사용한 색
525 WARM GREY #5
510 BLACK
368 PRUSSIAN BLUE
198 OLIVE YELLOW
533 COOL GREY #3
116 IVORY

참새목 박새과. 몸길이 13~16cm.
산과 숲속에 서식합니다. 길거리나 공원 등에서도 볼 수 있어요.

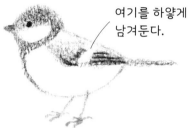

여기를 하얗게 남겨둔다.

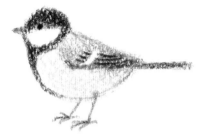

1 525로 전체 형태를 스케치한다. 510으로 눈을 그린다.

2 510으로 머리에서 배까지 검은 무늬를 그린다. 날개를 368로 연하게 칠하면서 510으로 깃털을 그린다. 525로 다리를 그린다.

3 검은 색으로 칠한 머리 부분에 368을 덧칠한다. 등을 198로 칠하고 파란 부분과 그러데이션을 준다. 배에 533과 116을 칠한다.

곤줄박이

사용한 색
525 WARM GREY #5
510 BLACK
379 SMOKE BLUE
134 NAPLES YELLOW
057 BURNT SIENNA

참새목 박새과. 몸길이 13~15cm.
숲에 서식합니다. 몸만 보면 박새보다 조금 더 큰 느낌이에요.

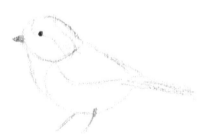

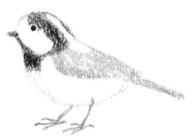

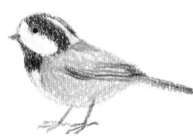

1 525로 전체 형태를 스케치한다. 510으로 눈을 그린다.

2 510으로 머리와 목에 검은 무늬를 그린다. 379로 날개를 칠한다. 525로 다리를 그린다.

3 얼굴과 머리, 가슴의 흰 부분에 134를 칠한다. 배와 등에 057을 칠한다. 배에 134를 덧칠한다.

오목눈이

사용한 색 525 WARM GREY #5 533 COOL GREY #3

510 BLACK 500 WHITE

 062 CRIMSON 122 JAUNE BRILLANT

참새목 오목눈이과. 몸길이 12~15cm.
숲에 서식합니다. 꽁지가 없으면 몸 크기는 참새보다 작습니다.

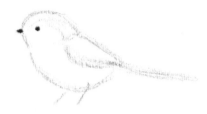 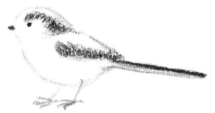 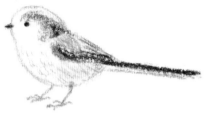

1 525로 전체 형태를 스케치한다. 510으로 눈을 그린다.

2 510으로 얼굴의 무늬, 날개의 가장자리, 꽁지를 칠한다. 525로 발을 그린다.

3 062로 눈 위를 붉게 칠하고 같은 색으로 등과 배의 아래쪽도 연하게 칠한다. 등과 배에 122도 덧칠한다. 533으로 가슴의 깃털을 그리고 흰 부분을 500으로 칠한다.

푸른박새

사용한 색 525 WARM GREY #5 147 CANARY YELLOW

510 BLACK 198 OLIVE YELLOW

335 CERULEAN BLUE 500 WHITE

참새목 박새과. 몸길이 11cm.
노란색과 파란색이 예쁜 유럽의 새.

 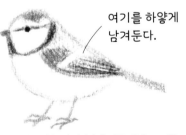

여기를 하얗게
남겨둔다.

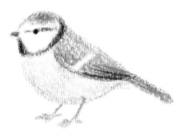

1 525로 전체 형태를 스케치한다. 510으로 눈을 그린다.

2 머리 정수리와 날개, 꽁지에 335를 칠한다. 눈 옆 라인과 목과 턱에 335로 무늬를 그리고 그 위에 510을 덧칠한다. 날개 아래쪽에 510으로 깃털을 그린다. 525로 발을 그린다.

3 등과 배에 147을 칠한다. 등에는 198도 칠해 그러데이션 효과를 준다. 얼굴의 하얀 부분에 500을 칠한다.

세계의 귀여운 작은 새들

상솔모새

몸길이 10cm

아주 작다! 정수리에 난 털이 노란 국화꽃 같다.

유리딱새

몸길이 14cm

수컷은 약간 수수하지만 세련된 파란색을 띤다.

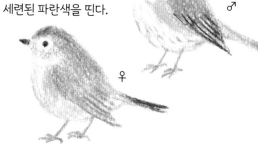

♀

♂

꼬까울새

몸길이 12.5~14cm

영국에서 많은 사랑을 받는 작은 새. 민화 등 에서도 자주 나온다.

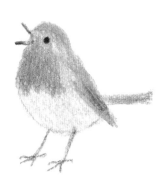

딱새

몸길이 13.5~15.5cm

우리나라에도 전국에 걸쳐 서식하고 있다.

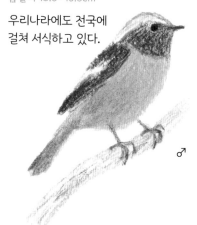

♂

큰유리새

몸길이 16cm

수컷은 광택 나는 아름다운 푸른색을 띤다.

♂

북방오목눈이

몸길이 12~15cm

얼굴이 하얀 북방 아종
의 오목눈이. 눈의 요정
처럼 귀엽다.

진박새

몸길이 11cm

우리나라의 전역에서
번식하는 흔한 텃새

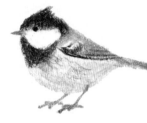

이스턴 블루버드

몸길이 17cm

미국의 새

♂

노랑할미새

몸길이 20cm

여름에는 계곡 등 물가에서 자주
볼 수 있는 노란색 할미새.

때까치

몸길이 20cm

모양은 참새 같지만
제법 크다.

♂

※ 수컷(♂)과 암컷(우)의 색이 다른 새는 기호로 표시해두었습니다.

제비

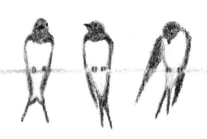

꽁지 모양이 독특한 제비.
유럽에서는 행복을 부르는 새라고 합니다.
봄이 되면 하늘을 슝슝 날아다니는 모습을 볼 수 있습니다.

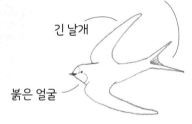

날렵하게 두 갈래로 나뉜 꽁지

긴 날개

붉은 얼굴

제비의 몸 형태

분류	참새목 제비과
몸길이	17cm

겨울동안은 따뜻한 남쪽나라에서 지내
다가 봄이 오면 우리나라로 돌아와 처마
끝 등에 둥지를 틀고, 새끼를 낳아 공동
육아를 하며 키운다.

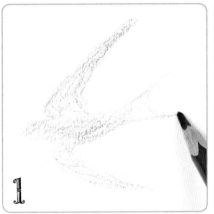

1 365로 연하게 칠하면서 형태를 스케치한다. 실루엣만으로도 제비 같은 느낌이 든다.

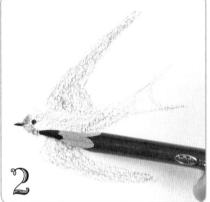

2 510으로 눈과 부리를 그린다. 062로 얼굴의 무늬를 그리고 위에서부터 044로 덧칠한다.

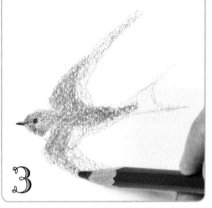

3 365로 몸의 형태를 제대로 칠해 나간다. 가슴과 꽁지 끝은 하얗게 남겨둔다.

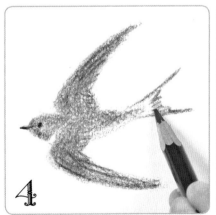

4 536으로 날개의 아래쪽과 꽁지 끝을 그린다.

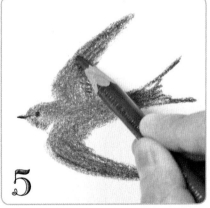

5 365로 몸을 한 번 더 칠하면서 536으로 검은 부분을 한 번 더 덧칠한다.

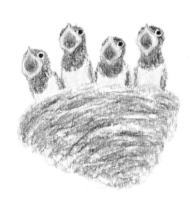

뻐꾸기

매년 5월에서 8월까지 뻐꾹뻐꾹 상쾌한 목소리로 여름이 왔음을 알리는 새입니다.

분류	뻐꾸기목 두견과
몸길이	35cm

스스로는 둥지를 짓지 않고, 때까치나 개개비 등 다른 새 둥지에 몰래 알을 낳아 대신 기르게 한다.

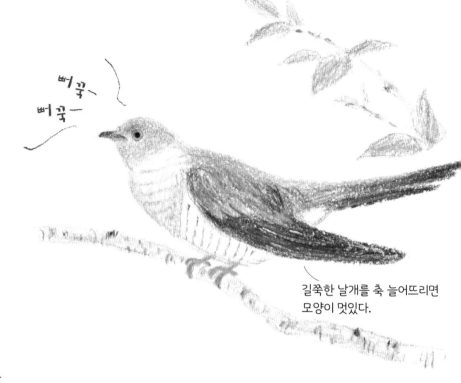

뻐꾹~
뻐꾹~

길쭉한 날개를 축 늘어뜨리면 모양이 멋있다.

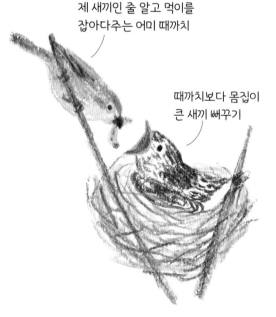

제 새끼인 줄 알고 먹이를 잡아다주는 어미 때까치

때까치보다 몸집이 큰 새끼 뻐꾸기

	142	MARIGOLD
	533	COOL GREY #3
	532	COOL GREY #2
	534	COOL GREY #4
	536	COOL GREY #6
	180	BURNT UMBER
	500	WHITE

눈, 부리, 발은 노란색을 띤다.

몸은 여러 가지 회색을 사용해 그렸다.

까마귀 [큰부리까마귀]

새까만 새라는 이미지가 있지만, 자세히 보면 여러 색이 숨겨져 있습니다. 무섭게 생겼다는 편견도 있지만 잘 살펴보면 얼굴도 귀엽게 생겼어요.

까아-악

큰부리까마귀와 송장까마귀의 차이

이마가 동그랗다.
부리가 두껍다.
깔끔한 머리 형태
부리가 얇다.

큰부리까마귀 송장까마귀

분류	참새목 까마귀과
몸길이	56cm

우리나라 전역에 번식하는 흔한 텃새로 송장까마귀와는 부리와 머리의 형태로 구분할 수 있다.

 510 BLACK

 536 COOL GREY #6

533 COOL GREY #3

532 COOL GREY #2

여러 가지 색이 숨겨져 있다.

+

368
PRUSSIAN BLUE

441
VIOLET

267
FOREST GREEN

눈가를 회색으로 밑칠하고 주변을 검은색으로 그려주면 귀여운 눈이 드러난다.

까마귀의 친구들

참새목 까마귀과 새들
모두 다 까마귀기 때문에 매우 머리가 좋아요.

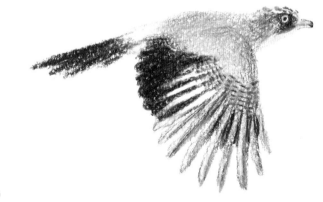

어치
몸길이 33cm

산속의 숲에 서식하고, 나무열매와 곤충을 먹는다. 날개의 일부에만 나타나는 줄무늬가 있는 파란 깃털이 너무 예쁘다.

먹는 것을 까먹은 도토리는 싹이 나고 숲의 일부가 된다.

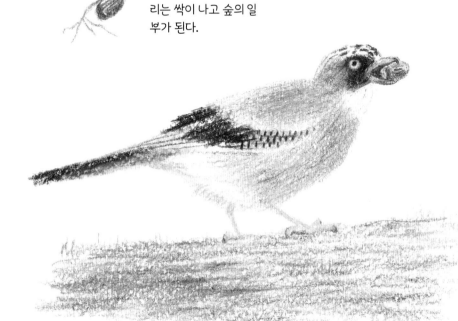

어치의 예쁜 깃털

어치는 도토리를 가장 좋아한다.
목주머니에 많이 담아 운반해서 땅에 떨어진 낙엽 아래 등에 숨겨둔다.

까치
몸길이 45cm

까마귀를 닮았지만, 조금 작고
배와 날개 일부가 하얗다. 날갯짓
하는 모습이 너무 예쁘다.

파랑어치
몸길이 30cm

예쁜 파랑새. 영어로는 블루
제이(Blue jay)라고 한다.
미국에서는 친근한 새로
동명의 야구팀도 있다.

잣까마귀
몸길이 35cm

갈색에 별처럼 하얀 점무늬
가 있는 새. 산 높은 곳에
살고 있다.
"가~가~"하고 울고, 솔방
울을 물고 있는 모습을 자
주 볼 수 있다.

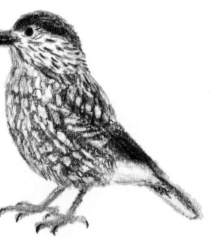

물총새

몸은 참새 정도의 크기지만 머리가
크고 부리가 긴 새입니다.
연한 하늘색의 무늬를 그리면서 색
을 덧칠해서 무늬를 부각시킵니다.

분류	파랑새목 물총새과
몸길이	17cm

물가에 살고 물고기나 물속의 벌레를
먹는다. 색이 예뻐서 파란 보석이라고
불리기도 한다.

사용한 색

~	323	AQUA
~	536	COOL GREY #6
~	510	BLACK
~	059	AUTUMN LEAF
~	312	HORIZON BLUE
~	343	TURQUOISE BLUE
~	247	VIRIDIAN
~	044	SCARLET
~	165	MUSTARD

긴 부리 큰 머리

물총새의 몸 형태 짧은 몸길이

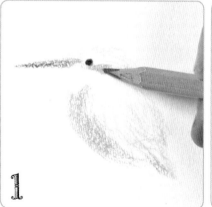

1
연하게 칠하면서 형태를 스케치한다. **323**으
로 머리와 날개를 칠하고 **536**으로 부리, **510**
으로 눈, **059**로 배와 얼굴의 무늬를 그린다.

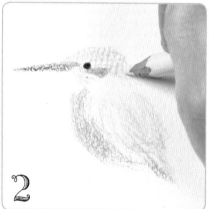

2
312로 머리와 날개 아래쪽에 점무늬를 그
린다. 꾹꾹 세게 눌러 그린다.

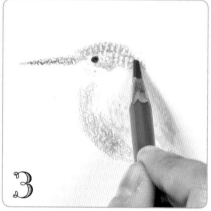

3
343으로 위에서부터 부드럽게 칠하면 점
무늬가 나타난다.

물총새의 친구들

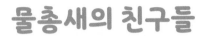

호반새
몸길이 27cm

몸 전체가 빨간색
이고 특히 부리는
선명한 빨간색을
띤다.

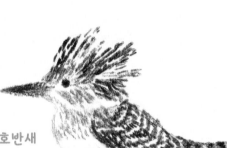

뿔호반새
몸길이 38cm

흑백 무늬의 뾰족
뾰족 솟은 머리털

와하하하하!

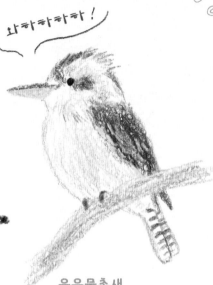

웃음물총새
몸길이 40cm

호주의 새. 울음소리가
사람의 웃음소리 같다!

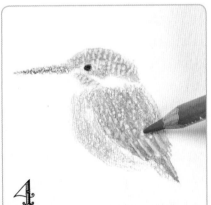

4

파란 부분에 **247**을 덧칠한다. 날개의 위쪽
과 엉덩이 쪽에는 **536**을 덧칠한다.

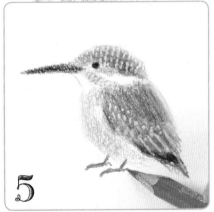

5

044로 발을 그리고 **510**으로 발톱을 그린다.

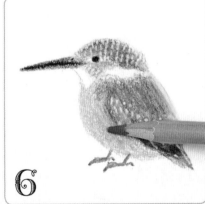

6

배를 **165**로 칠하고 **059**를 덧칠한다. 이렇
게 다른 색을 덧칠하면 뽀송뽀송한 느낌이
든다.

27

Kingfisher

딱따구리 [오색딱따구리]

나무줄기에 구멍을 뚫어 둥지를 만듭니다. 나무줄기에 앉아있는 모습을 그릴 때는 다른 새들이 다르기 때문에 몸의 방향이나 발의 위치를 주의해야 합니다.

오색딱따구리의 몸 형태

나무에 구멍을 뚫는 뾰족한 부리

튼튼한 발톱

꽁지로 몸을 지탱하여 나무에 앉아 있다.

분류	딱따구리목 딱따구리과
몸길이	23.5cm

숲이나 초원에 서식하며 곤충이나 가끔 과일 등을 먹는다. 나무줄기를 부리로 쪼아 벌레를 잡거나 암컷을 부르거나 둥지를 짓는다.

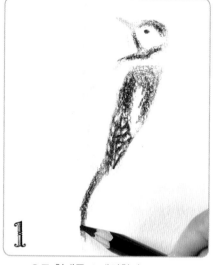

1 533으로 형태를 스케치한다. 510으로 부리와 눈을 그리고 무늬의 모양을 생각하면서 머리, 얼굴, 날개, 꽁지 순으로 그린다.

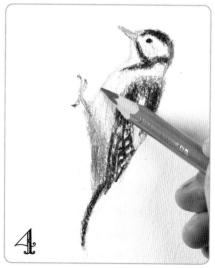

4 533으로 연하게 털이 복슬복슬한 배를 그린다. 134와 192를 덧칠해 똑같이 복슬복슬한 느낌을 더한다.

사용한 색

533	COOL GREY #3	
510	BLACK	
044	SCARLET	
536	COOL GREY #6	
134	NAPLES YELLOW	
192	TAN	
116	IVORY	

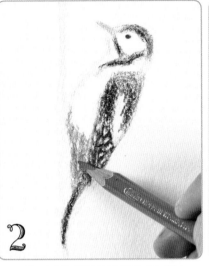

2 044로 머리와 엉덩이의 빨간 무늬를
그린다.

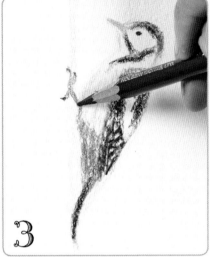

3 발이 연결되는 방법을 잘 보고 536으
로 발을 그려 510으로 발톱을 그린다.

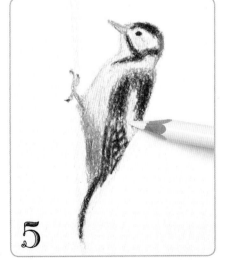

5 검은 부분을 510로 다시 한 번 칠해서
전체를 뚜렷하게 나타낸다. 마지막으
로 흰 부분에 116을 칠한다.

청딱따구리
몸길이 29cm

오색딱따구리보다 약간
큰 딱따구리. 등이 녹색을
띤다.

Woodpecker

29

비둘기 [바위비둘기]

많이 무리지어 있는 비둘기.
색의 진하기나 모양은 각각 달라요.
도시에 흔히 볼 수 있습니다.

분류	비둘기목 비둘기과
몸길이	33cm

자연 환경보다 인간이 많이 있는 도시
에 살고 있다. 씨나 곡물, 나무 열매를
먹는 초식성. 하지만 가끔 곤충을 먹기
도 한다.

부리 위에
혹이 있다.

이 부분이
반짝반짝
윤기가
난다.

비둘기
가슴

비둘기의 몸 형태

사용한 색

	533	COOL GREY #3
	536	COOL GREY #6
	057	BURNT SIENNA
	510	BLACK
	449	MAGENTA
	247	VIRIDIAN
	275	SURF GREEN
	422	LILAC
	500	WHITE

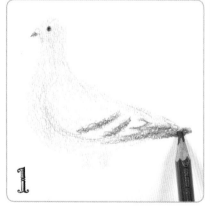

1

533으로 칠하면서 전체 형태를 스케치
한다. 날개 안은 연하게 칠한다. 536으로
부리와 그 위에 있는 혹과 날개의 무늬와
꽁지를 그린다. 057과 510으로 눈을 그
린다.

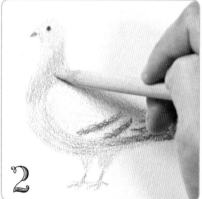

2

449로 발을 그린다. 247와 449로 가슴의
무늬를 그린다. 위에서부터 275와 422를
덧칠한다. 연한 쪽의 색을 나중에 덧칠
하는 것이 색이 더 잘 올라간다.

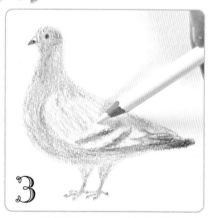

3

536으로 발톱을 그린다. 전체를 한 번 더
536으로 대충 칠한다. 마지막으로 날개
부분을 500으로 칠한다.

비둘기의 친구들

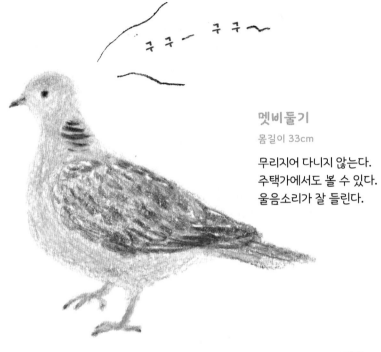

멧비둘기
몸길이 33cm

무리지어 다니지 않는다.
주택가에서도 볼 수 있다.
울음소리가 잘 들린다.

목의 파란색
395

날개의 비늘무늬
059

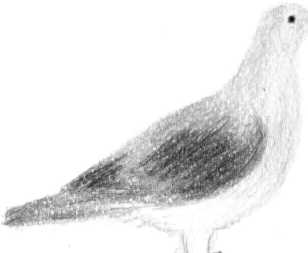

녹색비둘기
몸길이 33cm

숲에 산다. 여름이 되면 바닷가에
나타나기도 한다.

127 198 312 040 536

이런 색의 그러데이션이 나타난다.

닭

친숙한 닭. 여기서는 색이 많이 들어간 종류의 닭을 그려보았습니다.
몸에 여러 가지 색을 덧칠하면 깊이 있는 세련된 색이 됩니다. 볏과 부리부터 그리면 모양을 잡기 쉽습니다.

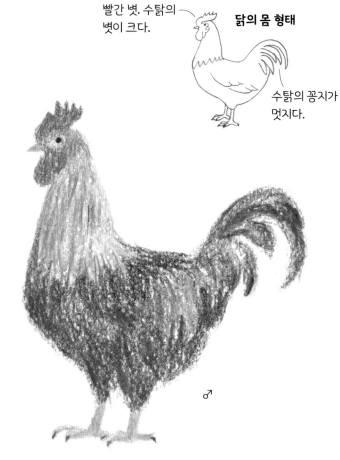

빨간 볏. 수탉의 볏이 크다.

닭의 몸 형태

수탉의 꽁지가 멋지다.

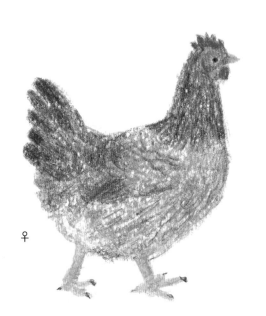

우

♂

분류	닭목 꿩과
몸길이	수탉은 70cm, 암탉은 50cm

추운 나라에서 더운 나라까지 전 세계에 걸쳐 사육되는 가축이어서 여러 나라의 그림책에 자주 등장한다.

사용한 색 042 CARMINE 057 BURNT SIENNA 365 NAVY BLUE

142 MARIGOLD 098 COCOA 267 FOREST GREEN

510 BLACK 062 CRIMSON

153 YELLOW OCHRE 486 RAISIN

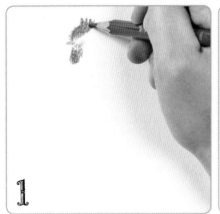

1

042로 볏, 142로는 부리를 그린다.

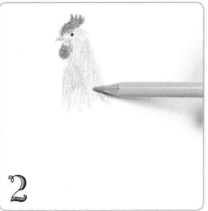

2

510으로 눈을 그린다. 153으로 머리와 목을 그리면서 위에서부터 057로 날개를 향해 쓱쓱 덧칠해나간다.

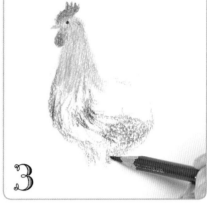

3

098로 가슴과 엉덩이와 허벅지의 형태를 스케치하며 칠한다. 깃털이 난 방향을 따라 칠한다.

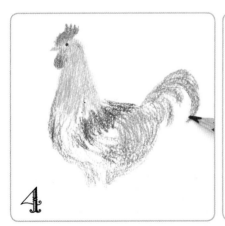

4

062와 486, 157로 각 부분을 칠한다. 365로 꽁지를 그린다.

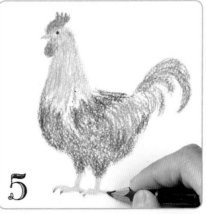

5

365로 가슴과 허벅지, 날개 아래쪽을 칠한다. 142로 발을 그리고 510으로 발톱을 그린다.

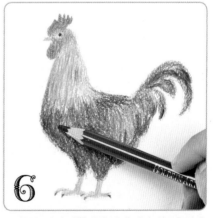

6

다듬으면서 덧칠하여 색의 진하기를 올린다. 남색의 부분에 267을 덧칠해서 색감을 더 풍부하게 표현한다.

호로새

물방울무늬가 멋진 아프리카의 새.
마지막으로 색을 칠하면 흰색으로 그린 무늬가 나
타나는 것이 재미있습니다.

사용한 색

526 WARM GREY #6 395 SAXE BLUE
153 YELLOW OCHRE 379 SMOKE BLUE
042 CARMINE 500 WHITE
510 BLACK 180 BURNT UMBER

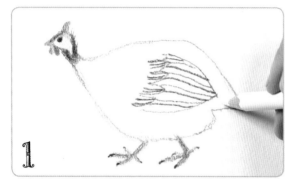

1

526으로 몸 형태를 스케치한다. 135, 042, 510, 395, 379로 얼굴을
그린다. 510으로 날개에 물방울무늬를 그릴 가이드 선을 그린다.
색연필을 세워 잡고 500으로 전체에 물방울무늬를 그린다.

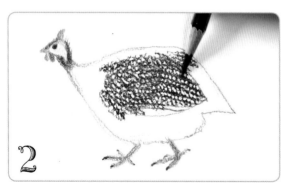

2

날개 안의 물방울은 선 사이에 규칙적으로 그린다. 510으
로 위에서 칠하면 무늬가 나타난다. 마지막으로 180으로
대충 칠한다.

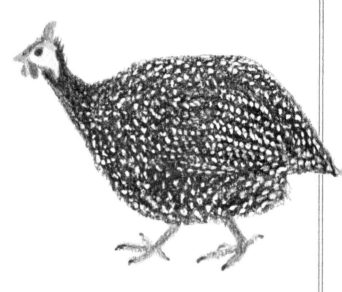

분류	닭목 호로새과
몸길이	53cm

아프리카 초원이나 숲에 무리지어 산다.
식용으로 사육되는 일도 많고 프랑스
요리 등에 자주 나온다.

34

뇌조 ♂
몸길이 37cm

여름에 털갈이를
한 후의 겨울 깃털.

수컷은 눈 위에 빨간 볏이 있다.

춥지 않게 발가락에
도 깃털이 나있다.

뇌조 우
몸길이 37cm

여름 깃털

꿩의 친구들

코퍼긴꼬리꿩 ♂
몸길이 125cm

비늘 같은 깃털과 긴 꼬리가
예쁘다.
암컷은 꼬리가 짧다.

차이니즈뱀부파트리지
몸길이 27cm

잡목림 등의 덤불 속에서 무리지어
다니면서 먹이를 찾는다.

오리 [물오리]

물에 둥둥 뜨는 새는 둥글게 내밀고 있는
가슴이 특징적입니다.
발에는 물갈퀴가 달려있습니다.

분류	기러기목 오리과
몸길이	59cm

여름 동안은 시베리아 등 추운 북부 지
역에서 살다가 겨울을 나기 위해 남쪽
으로 이동한다. 여름에 다시 돌아가지
않고 텃새로 남아 새끼를 키우는 오리
도 있어 가끔 새끼 오리를 볼 수 있다.

오리의 몸 형태

눈은 부리보다
올라가 있다.

녹색의
머리

곰실거리는
깃털

목걸이 같은
흰색 무늬

갈색의 가슴

파란색

물갈퀴가 있는 발
(9쪽 참고)

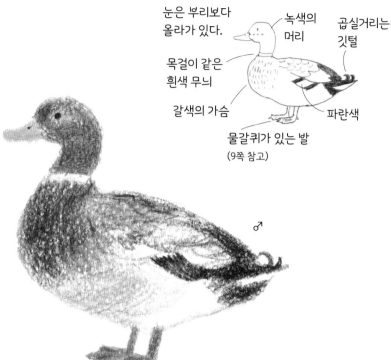

♂

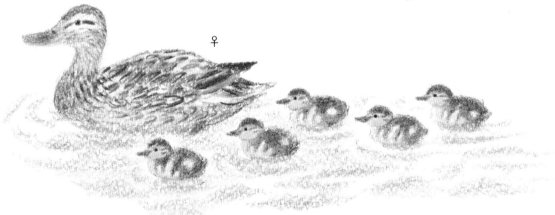

우

사용한 색
 533 COOL GREY #3
 510 BLACK
486 RAISIN
267 FOREST GREEN
142 MARIGOLD
048 ORANGE
180 BURNT UMBER
368 PRUSSIAN BLUE
044 SCARLET
098 COCOA

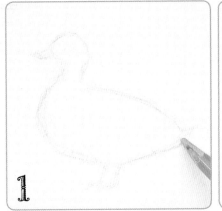

1 533으로 몸의 형태를 대충 스케치한다.

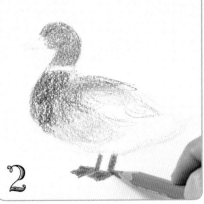

2 267로 머리, 180으로 가슴과 등, 533으로 배, 044로 발을 그린다.

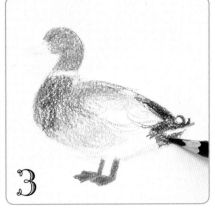

3 510으로 엉덩이의 끝과 꽁지를 그린다. 꽁지 끝은 동그랗게 말려 있다.

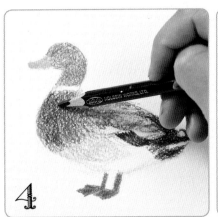

4 142로 부리를 그린다. 368과 510으로 날개의 푸른 무늬를 그린다. 098로 가슴과 등을 칠한 다음, 486을 덧칠한다.

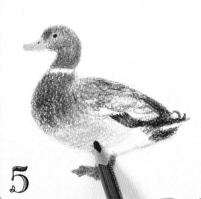

5 510으로 눈과 콧구멍을 그린다. 눈가의 우묵한 부분을 의식하면서 267과 486으로 머리를 덧칠한다. 배에 098을 연하게 살짝 칠한다.

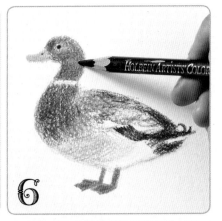

6 386을 머리에 덧칠해서 입체감을 나타낸다. 부리의 아래쪽에 048을 덧칠해서 입체감을 준다.

Duck

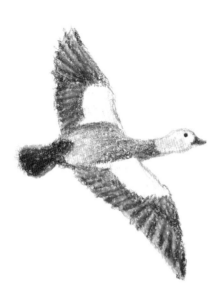

황오리
몸길이 64cm

얼굴이 하얗고 귀엽다. 날개를
펼쳤을 때의 배색이 멋지다!

오리의 친구들

집오리
몸길이 68~80cm

집오리도 오리의 한 종류.
색은 다르지만 몸의 형태
는 꼭 닮았다.

가창오리 ♂
몸길이 40cm

수컷은 얼굴의 무늬가
복잡하게 생겼다.

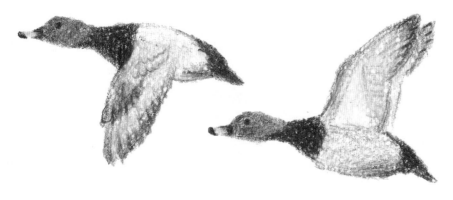

흰죽지 ♂
몸길이 48cm

수컷의 머리는 예쁜 적갈색
을 띤다. 목과 가슴이 검고
날개는 하얗다.

댕기흰죽지
몸길이 44cm

머리의 뒤에 댕기모양의
깃털이 달려 있다.
눈은 금색을 띤다.

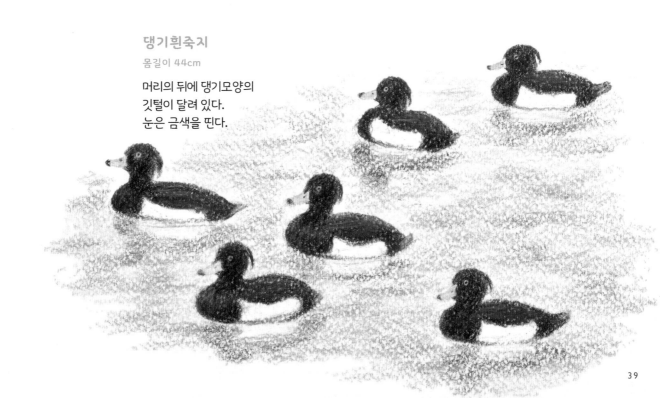

백조 [흑고니]

동화 속에 나올 것 같은 새하얗고 우아
한 새. 주변의 물을 칠해서 백조의 흰
색을 표현해 보았습니다.

분류	기러기목 오리과
몸길이	142cm

시베리아 등의 북부지역에 살고 여름
동안 새끼를 낳아 키운다. 먹이가 되는
풀과 뿌리 등을 잡을 수 없게 되는 겨울
을 나기 위해 가족끼리 우리나라로 내
려온다.

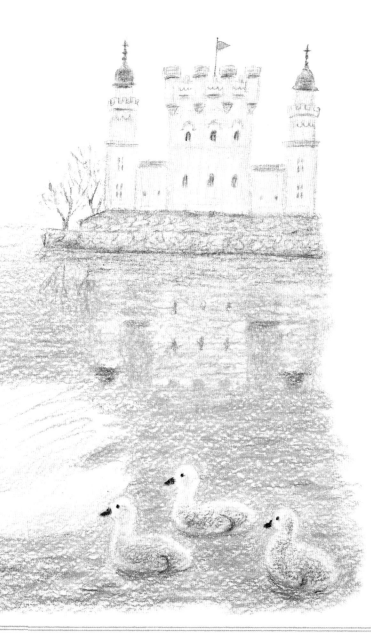

백조의 몸 형태

혹처럼
돌출되어
있다.

오리보다 긴 목

사용한 색
395 SAXE BLUE
048 ORANGE
510 BLACK
533 COOL GREY #3
500 WHITE

1

395로 몸 형태를 스케치한다. 048로 부리를 그린다. 510으로 콧구멍과 부리 위에 있는 혹 같은 부분, 그리고 눈을 그린다.

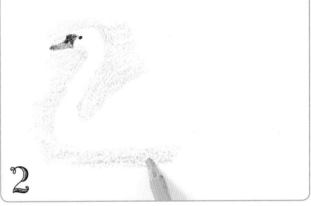

2

395로 주변의 물을 칠해 백조의 형태를 하얗게 드러나게 한다. 백조의 형태를 따라 칠하는 것이 아니라 같은 방향으로 균일하게 색연필을 움직여서 칠해야 얼룩이 생기지 않는다.

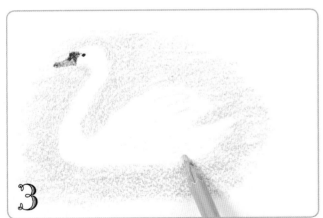

3

533을 연하게 칠해서 입체감을 주고 날개를 약간 그린다.

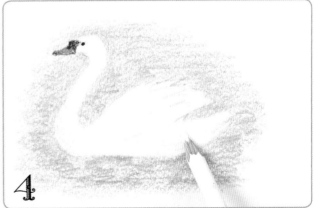

4

395로 수면을 더 칠한다. 마지막으로 하얀 부분을 500으로 칠한다.

흑조와 기러기

오리, 백조와 흑조, 기러기...
물가에 살면서 하늘을 나는 철새.
모두 기러기목 오리과의 새들이에요.

흑조
몸길이 120cm

엉덩이 부근의 깃털이
곱실거리는 것이 귀엽다.

부리가
빨갛고 끝이
약간 하얗다.

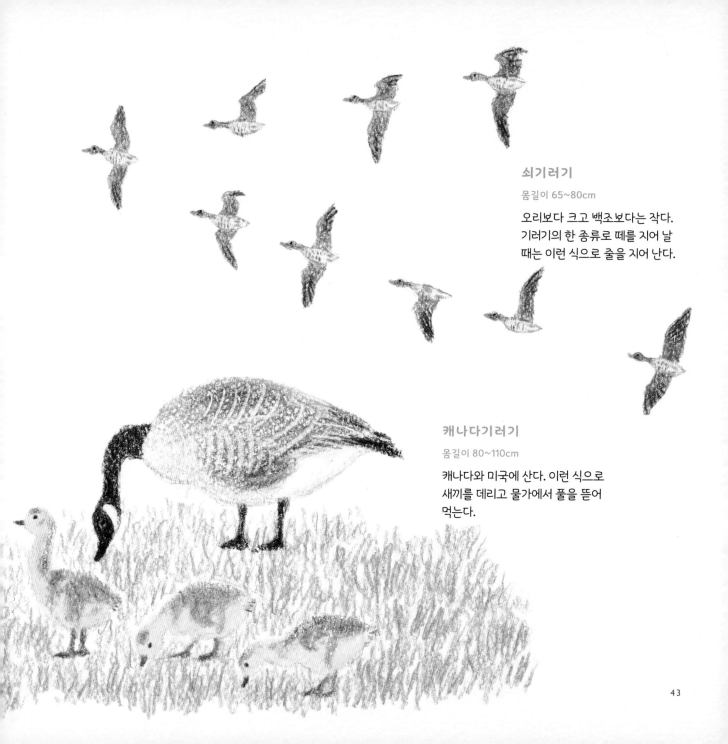

쇠기러기

몸길이 65~80cm

오리보다 크고 백조보다는 작다.
기러기의 한 종류로 떼를 지어 날
때는 이런 식으로 줄을 지어 난다.

캐나다기러기

몸길이 80~110cm

캐나다와 미국에 산다. 이런 식으로
새끼를 데리고 물가에서 풀을 뜯어
먹는다.

새에 대해 더 알아보자

웅대한 자연 속에서 사는 큰 새, 바다나 강 등 물가에서 사는 새,

먼 아프리카에 사는 새...

세계에는 다양한 새들이 살고 사는 곳이나 먹이에 따라 몸의 특징도 다릅니다.

새를 잘 알면 더 즐겁게 그릴 수 있습니다.

올빼미

동화에서는 만물박사나 마법의 새로 등장하는 경우가 많은 신비한 새. 다른 새들과 달리 눈이 정면을 향해 달려 있는 것이 특징입니다.

분류	올빼미목 올빼미과
몸길이	50cm

야행성으로 낮에는 거의 잠을 잔다. 사냥할 때, 정면을 보고 사냥감을 노리기 때문에 육식동물처럼 눈이 정면을 향해 달려 있다.

올빼미의 몸 형태

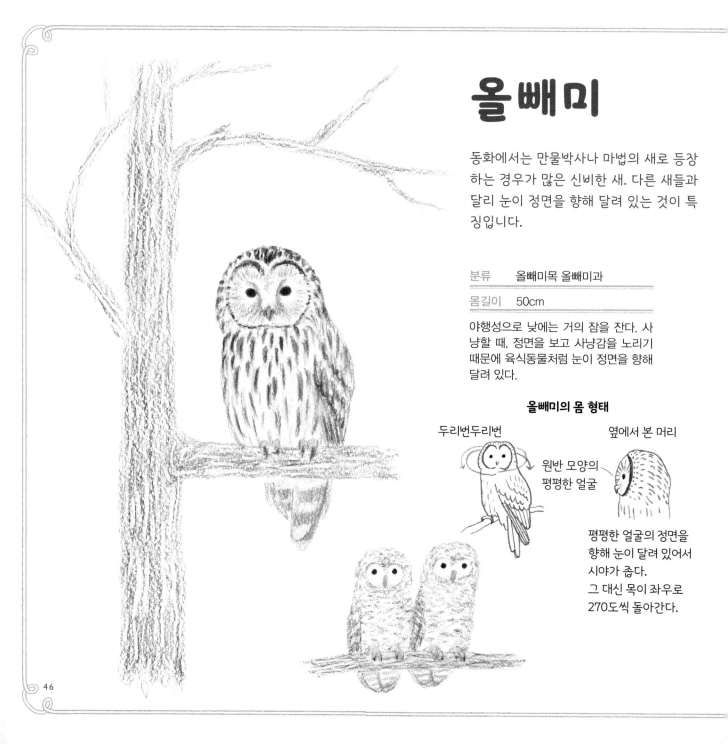

두리번두리번

옆에서 본 머리

원반 모양의 평평한 얼굴

평평한 얼굴의 정면을 향해 눈이 달려 있어서 시야가 좁다.
그 대신 목이 좌우로 270도씩 돌아간다.

사용한 색 533 COOL GREY #3 180 BURNT UMBER
 510 BLACK 142 MARIGOLD
 476 SEA FOG

1 533으로 전체 형태를 스케치한다.

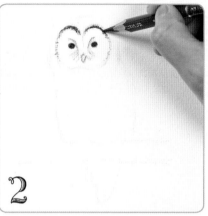

2 510으로 눈을 그린다. 머리는 하트 모양 같은 모양의 면으로 되어 있다. 180으로 얼굴 면을 확실히 그린다.

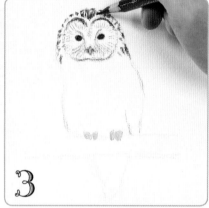

3 142로 부리와 발을 그린다. 180에서 얼굴의 미묘한 입체감을 더 표현한다. 180으로 전체 윤곽을 그리면서 머리의 깃털을 그려간다.

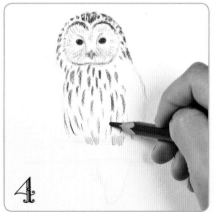

4 180으로 몸의 깃털을 그린다. 깃털이 몸 형태를 따라 탐스럽게 나있다고 생각하며 묘사한다.

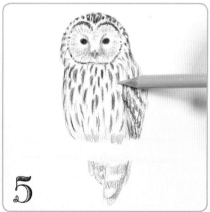

5 180으로 꼬리와 꼬리의 줄무늬를 그린다. 533과 532, 098, 476으로 보슬보슬한 털을 연하게 덧그린다. 이렇게 하면 부드러운 느낌이 난다.

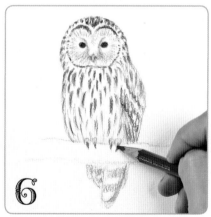

6 536으로 발톱을 그린다.

올빼미의 친구들

올빼미는 여러 종류가 있습니다.
크기도 이렇게 다양하지요.

솔부엉이
몸길이 29cm

거무스름한 얼굴에
노란 큰 눈

머리에 귀 모양의 깃
털이 나있다.
※진짜 귀가 아니다.

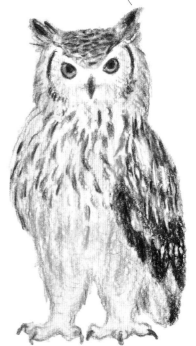

원숭이올빼미
몸길이 34cm

얼굴이 하트 모양

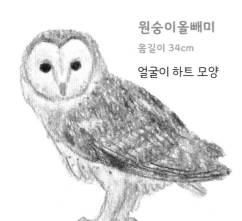

벵갈수리부엉이
몸길이 50 ~ 56cm

다부지고 큰 몸

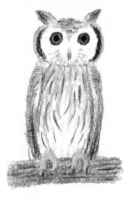

흰얼굴소쩍새
몸길이 19 ~ 24cm

겁이 많아서 경계하면 몸이
아주 길쭉해진다.

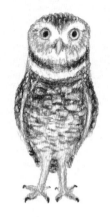

가시올빼미
몸길이 18 ~ 26cm

풀밭에 살면서 프레리도그 같은
동물들이 사용하지 않게 된 둥지를
사용한다.
스스로는 구멍을 잘 파지 않는다.

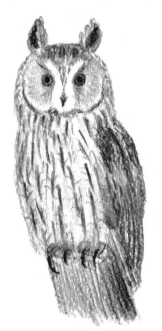

칡부엉이
몸길이 38cm

몸에 세로줄무늬가 있다.

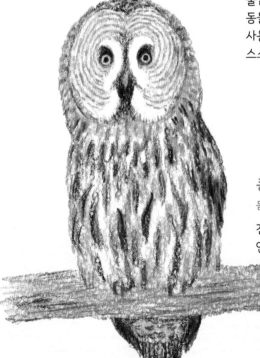

큰회색올빼미
몸길이 59 ~ 69cm

전파가 포물선으로 퍼지는
안테나처럼 생긴 큰 얼굴

독수리 [흰꼬리수리]

힘세고 크게 그리고 싶은 독수리
다리가 연결된 부분이 긴 깃털로 덮여 있어서 마치
바지를 입은 것처럼 보여요.

크고 날카로운
부리

독수리의 몸 형태

다리는 깃털로
덮인 부분이
길다.

먹이를 잡는
날카로운 발톱

꽁지가 하얗다.

분류	매목 수리과
몸길이	70~98cm

겨울이 되면 우리나라에 와서 해안이나
하구, 호수 등에서 월동한다. 날개를 펼치
면 220cm나 되는 큰 새. 물고기나 다른
새, 동물 등을 먹잇감으로 하는 사냥꾼.

사용한 색
180 BURNT UMBER
165 MUSTARD
510 BLACK
116 IVORY
192 TAN
536 COOL GREY #6
523 WARM GREY #3

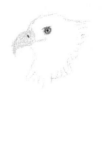

1 180으로 얼굴의 형태를 그리고 165로 부리를 균형을 잡으면서 그린다. 165로 눈의 위치를 표시해 놓고 510으로 눈과 콧구멍을 그린다.

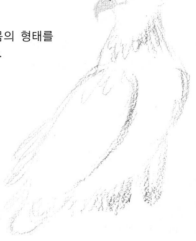

2 180으로 몸의 형태를 스케치한다.

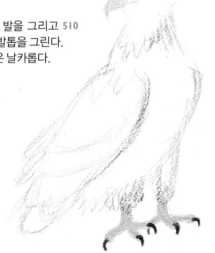

3 165로 발을 그리고 510으로 발톱을 그린다. 발톱은 날카롭다.

4 180으로 깃털의 모양을 그려간다. 장소에 따라 깃털의 크기나 모양, 흐름이 다르기 때문에 잘 살펴봐야 한다.

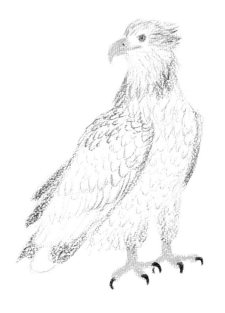
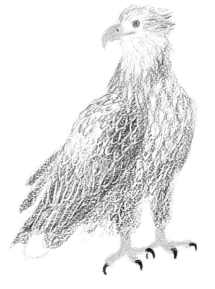
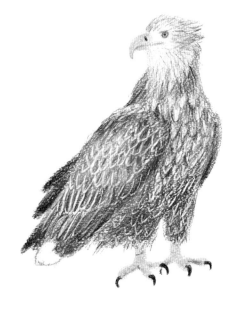

5 116으로 얼굴 안과 가슴을 칠한다. 가슴은 깃털의 테두리를 비늘 모양으로 그린 다음, 하나씩 깃털을 칠한다. 날개와 배부터 아래의 깃털은 테두리만 그린다. 나중에 진한 색을 칠하면 **6**번 과정의 그림처럼 흰색이 드러난다. 192로 얼굴의 털을 더 묘사한다.

6 전체를 180으로 칠한다. 위에서부터 192를 덧칠한다. 180으로 날개의 입체감을 멋있게 표현한다.

7 전체 입체감을 생각하면서 536, 192, 523을 덧칠한다. 목 아래쪽이나 날개 아랫면, 다리가 연결되는 부분 등, 색이 진한 부분은 많이 색을 덧칠한다. 전체에 116을 칠해서 완성.

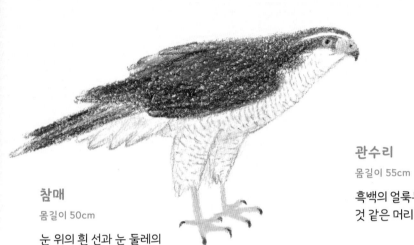

참매
몸길이 50cm

눈 위의 흰 선과 눈 둘레의
검은 무늬가 특징

관수리
몸길이 55cm

흑백의 얼룩무늬 왕관을 쓴
것 같은 머리

독수리와 매의 친구들

매목 수리과의 새들
몸집이 큰 것이 '수리', 중간 정도인 것이
'매'라고 이름이 붙는 경우가 많은 것 같습니다.

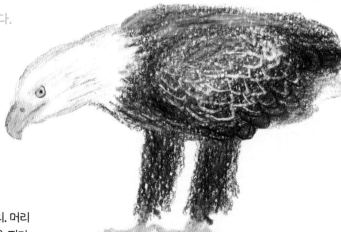

흰머리수리
몸길이 76~92cm

북미의 커다란 독수리. 머리
부터 목까지가 흰색을 띤다.

Eagle

논병아리

적갈색의 무늬가 예쁜 오리보다 더 작은 물새. 초여름 쯤, 줄무늬가 귀여운 새끼를 데리고 있는 것을 볼 수 있습니다.

논병아리의 몸 형태

헤엄칠 때

연한 노란색의 부리 끝

진홍색

탐스런 깃털

서 있을 때

재미있는 발 모양
(9쪽 참고)

분류	논병아리목 논병아리과
몸길이	26cm

연못이나 늪, 호수에 살아서 지상으로 올라갈 일이 별로 없다. 새끼를 등에 업고 다니기도 한다.

걷기 위한 것이 아니라 물 위에서 헤엄치기 위한 발이어서 엉덩이 쪽에 붙어 있다. 그래서 서 있는 모습이 오리와는 전혀 다르다.

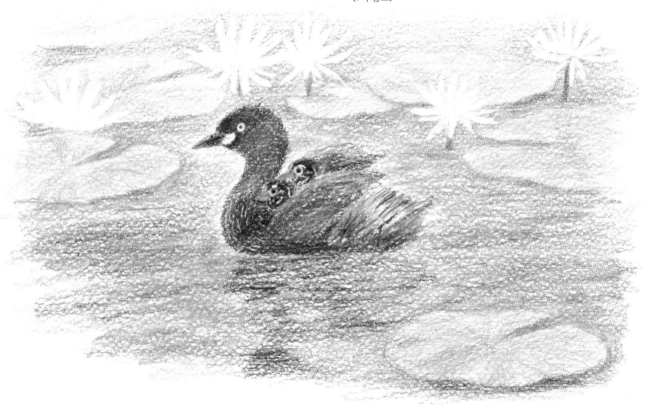

사용한 색
 510 BLACK
 486 RAISIN
127 CREAM
062 CRIMSON
 057 BURNT SIENNA
192 TAN
180 BURNT UMBER
 290 MOSS GREEN

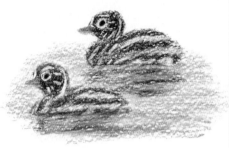

새끼 논병아리는 새끼 멧돼지 같은 털 색과 빨간 부리가 귀엽다.

1 510으로 부리를 그린다. 눈가와 무늬를 흰색으로 남겨두고 486으로 머리를 그린다. 남겨뒀던 부분을 127로 연하게 칠한다.

2 062로 뺨에서 목까지 있는 무늬를 그린다. 위에 057을 덧칠한다. 510으로 눈알을 그린다.

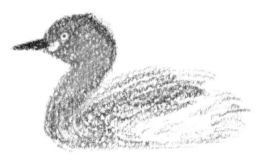

3 486으로 몸을 그린다. 목 부분은 뚜렷하게 그린다. 깃털은 쓱쓱 그려서 복슬복슬한 느낌을 준다.

4 192로 깃털의 아래쪽을 쓱쓱 그린다. 전체에 057이나 180도 덧칠한다. 290으로 희미하게 수면을 묘사한다.

Grebe

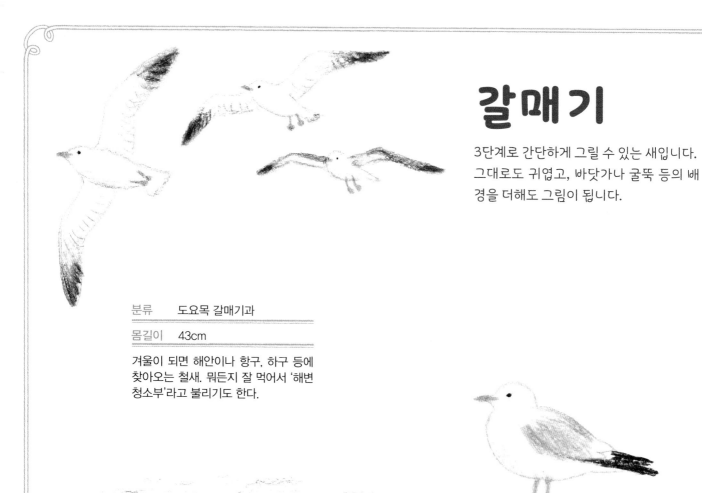

갈매기

3단계로 간단하게 그릴 수 있는 새입니다. 그대로도 귀엽고, 바닷가나 굴뚝 등의 배경을 더해도 그림이 됩니다.

분류	도요목 갈매기과
몸길이	43cm

겨울이 되면 해안이나 항구, 하구 등에 찾아오는 철새. 뭐든지 잘 먹어서 '해변 청소부'라고 불리기도 한다.

사용한 색
525 WARM GREY #5
165 MUSTARD
510 BLACK
533 COOL GREY #3

서 있는 모습

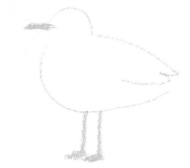
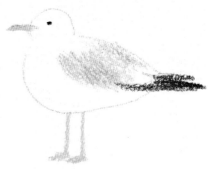

1 525로 몸의 윤곽을 그린다.

2 165로 노란 부리와 다리를 그린다. 다리는 곧고 물갈퀴가 있다.

3 533과 525로 날개를 칠한다. 510으로 눈과 날개 끝, 꽁지를 그린다.

나는 모습

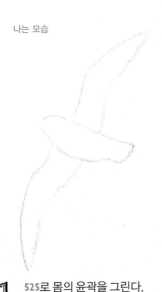
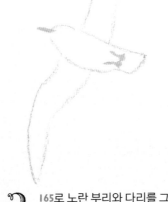
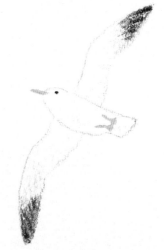

1 525로 몸의 윤곽을 그린다.

2 165로 노란 부리와 다리를 그린다.

3 533으로 날개에 명암을 더하고 510으로 눈을 그린 다음, 날개 끝을 검게 칠한다.

Sea gull

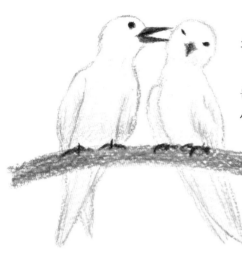

흰제비갈매기 한 쌍

몸길이 28cm

새하얗고 귀여운 새

새끼 흰제비갈매기

회제비갈매기

몸길이 24cm

가늘고 작은 다리.
엉덩이와 꽁지 끝까지가
길다.

제비갈매기의 친구들

크게 무리지어 해변으로 찾아오는 제비갈매기는 도요목
제비갈매기과의 새로, 갈매기의 한 종류입니다.

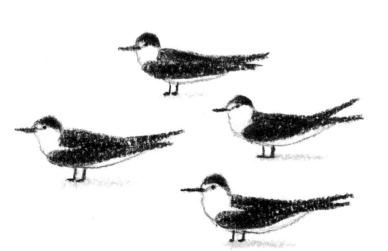

검은등제비갈매기

몸길이 45cm

여러 마리를 그리고 싶어지는 새

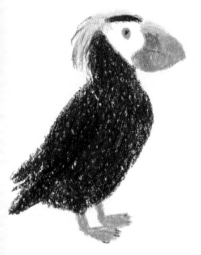

댕기바다오리
몸길이 40cm

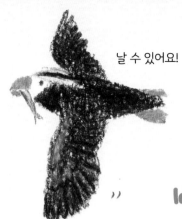

날 수 있어요!

바다오리의 친구들

도요목 바다오리과의 새들.
수영을 잘하고 바다에 들어가 물고기를 잡아먹
는 바닷새입니다. 날 수도 있습니다.

코뿔바다오리
몸길이 30cm

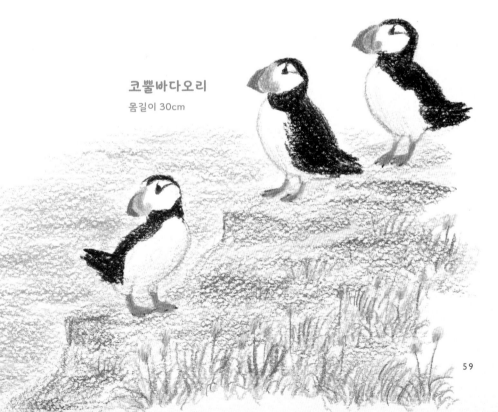

바닷가 풍경 – 물떼새와 도요새

겨울의 해변에서는 물떼새나 도요새가 무리지어 있는 곳을 볼 수 있습니다.
부리의 길이와 몸 형태 등을 주의 깊게 관찰해 보세요.

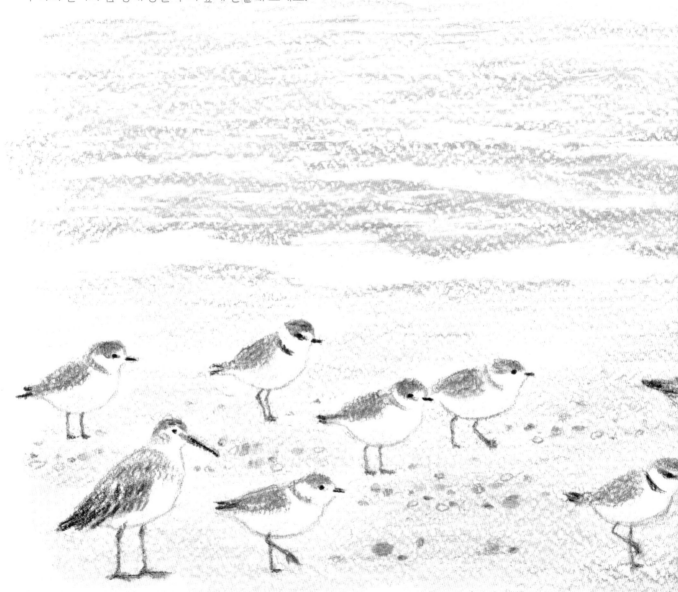

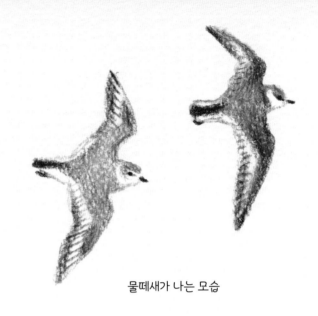

물떼새가 나는 모습

흰물떼새

도요목 물떼새과
몸길이 15cm

약간 작고 머리가 갈색이고
부리가 짧은 새가 흰물떼새.
모래사장이나 갯벌, 늪지 등
에 무리지어 산다.

민물도요

도요목 도요과
몸길이 21cm

조금 크고 부리가 긴 새가
민물도요. 모래사장의 모
래를 쪼아 조개나 곤충 등
을 잡아먹는다.

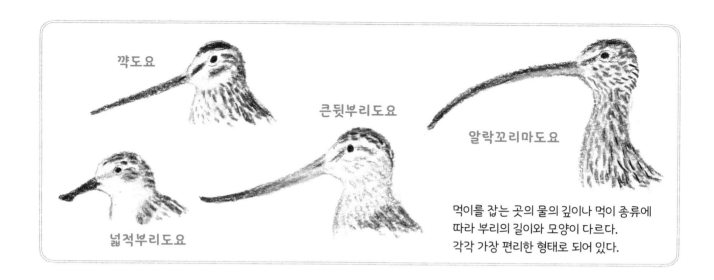

깍도요

큰뒷부리도요

알락꼬리마도요

넓적부리도요

먹이를 잡는 곳의 물의 깊이나 먹이 종류에 따라 부리의 길이와 모양이 다르다. 각각 가장 편리한 형태로 되어 있다.

아빠 호사도요와 새끼 호사도요

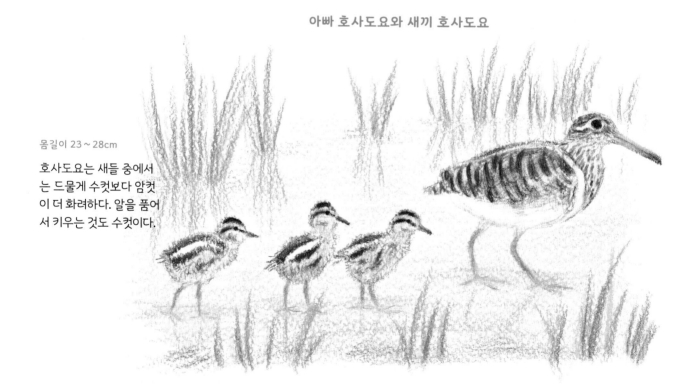

몸길이 23 ~ 28cm

호사도요는 새들 중에서는 드물게 수컷보다 암컷이 더 화려하다. 알을 품어서 키우는 것도 수컷이다.

도요새의 친구들

몸 색깔은 다양한데 늪 안의 진흙이나 해변의 모래를 파서 먹이인 조개와 벌레를 찾기 때문에 모두 부리가 가늘고 길어요.

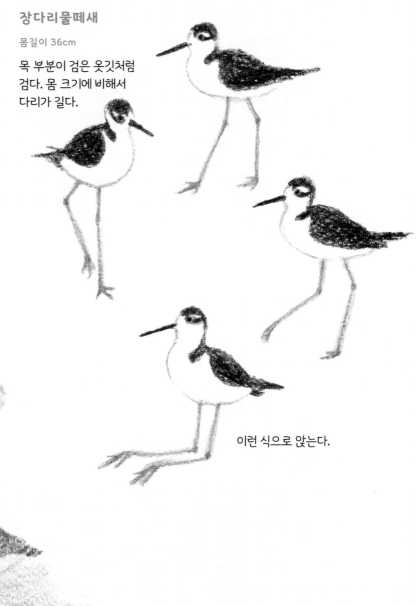

장다리물떼새

몸길이 36cm

목 부분이 검은 옷깃처럼 검다. 몸 크기에 비해서 다리가 길다.

이런 식으로 앉는다.

호사도요 암컷

왜가리

멀리 볼 때는 목을 쭉 펴고 추울 때나 쉴
때는 목을 움츠리고 있습니다.
긴 목 모양이 좀 어려우니 조금씩 나누어
그려보세요.

길쭉한 부리

장식 깃털

왜가리의 몸 형태

이쪽 부분에
길쭉한 깃털이
나있다.

분류	황새목 왜가리과
몸길이	88~98cm

부부 금슬이 좋아 매년 봄이 되면 같은
짝이 같은 둥지에서 알을 낳는다. 새끼
를 기를 때에는 몇 쌍의 부부가 같은 장
소에 모여 무리를 만드는 경우가 많다.

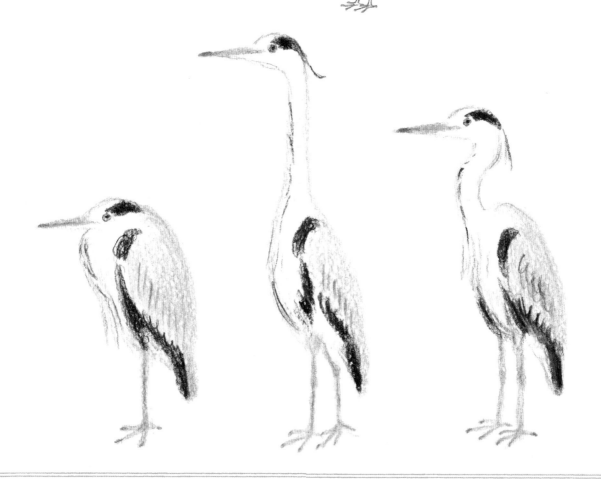

사용한 색 **533** COOL GREY #3

 165 MUSTARD

510 BLACK

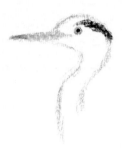

1 533으로 머리의 형태를 스케치한다. 머리에서 목에 걸친 형태가 그리기 어려우니까 주의해서 잘 살펴보면서 조금씩 그려 나간다.

2 142로 부리를 그리면서 눈의 위치를 정한다.

3 510으로 눈과 눈썹처럼 생긴 머리의 무늬를 그린다.

4 533으로 목을 그린다. 목의 휘어진 방식과 길이가 중요하기 때문에 신중하게 모양을 정해 그려야 한다.

65

Gray heron

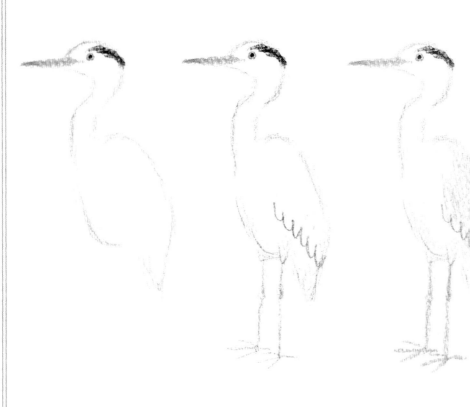
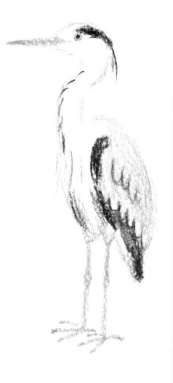

5 533으로 등에서 날개, 배, 꽁지 형태 순으로 스케치한다. 형태를 잘 살펴본다.

6 다리를 그린다. 몸통 과 다리가 연결되는 부분이 약간 깃털로 덮여 있다. 발가락은 앞으로 3개, 뒤로 1개 가 나 있다.

7 발에 142를 덧칠한다. 533으로 날개를 칠한 다음, 목과 배 아래쪽, 꽁지 끝도 연하게 칠 한다.

8 510으로 머리 뒤의 장 식 깃털, 목의 무늬, 날개를 검은 부분을 그린다. 가슴의 길쭉 한 깃털도 그린다.

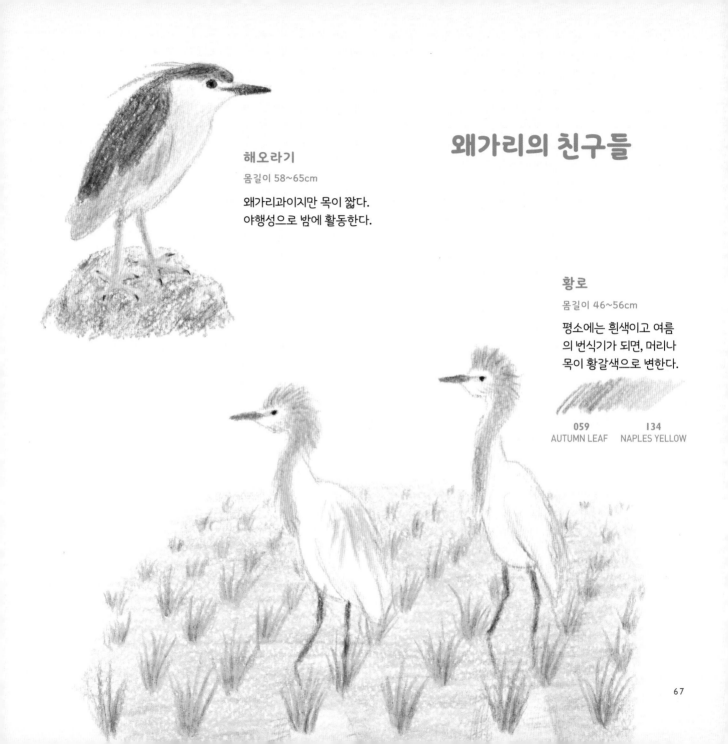

왜가리의 친구들

해오라기
몸길이 58~65cm

왜가리과이지만 목이 짧다.
야행성으로 밤에 활동한다.

황로
몸길이 46~56cm

평소에는 흰색이고 여름
의 번식기가 되면, 머리나
목이 황갈색으로 변한다.

059
AUTUMN LEAF

134
NAPLES YELLOW

사다새 [분홍사다새]

물고기를 잡기 위한 부리 아래에 있는
주머니. 통통한 몸매. 분홍색 다리.
재미있는 특징을 주의 깊게 관찰해
보세요.

분류 사다새목 사다새과

몸길이 140~170cm(부리 길이는 약 45cm)

호수나 늪, 하구 부근에 산다. 부리 아래에
는 목주머니가 있다. 동료끼리 협력하여
물고기를 몰아서 잡는다.

정면에서 본 모습

사다새의 몸 형태

커다란 부리

목주머니

통통한 몸매

물갈퀴가
있는 발

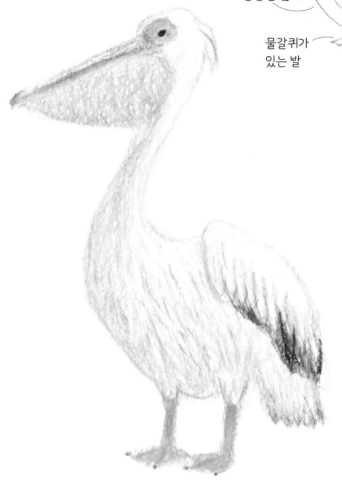

사용한 색 192 TAN 323 AQUA | ᴍ 533 COOL GREY #3

142 MARIGOLD 044 SCARLET 500 WHITE

022 PINK 127 CREAM

510 BLACK 076 ASH ROSE

1 192로 대충 몸 형태를 스케치한다. 부리, 머리, 목, 가슴, 등, 날개, 꼬리, 배, 넓적다리, 발의 순서로 그리면 모양을 잡기 쉽다.

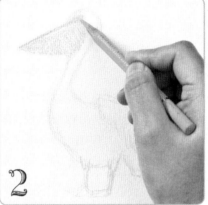

2 142로 아랫부리를 칠한다. 022로 눈 주변과 윗부리를 칠한다.

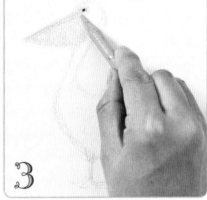

3 510으로 눈을 그린다. 323으로 부리의 위와 가운데에 선을 그린다.

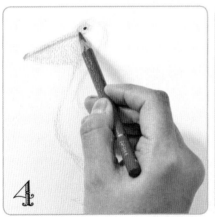

4 044로 윗부리에 한 번 더 색을 칠해 모양을 뚜렷하게 잡는다.

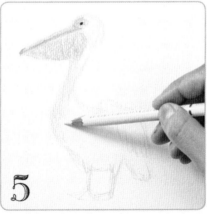

5 022와 127을 아랫부리를 덧칠하고 목에서 가슴까지도 같은 색으로 칠해 희미한 노란색을 띠게 한다.

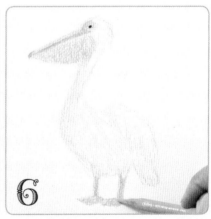

6 022로 발을 그린다. 약간 안짱다리로 그린다.

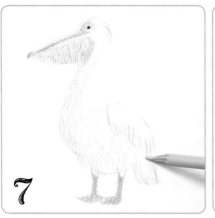

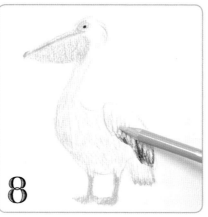

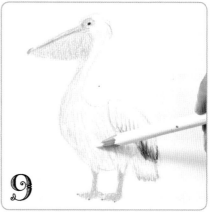

7 076으로 연하게 덥수룩한 털을 그려 날개의 윤곽을 그린다. 같은 색으로 발을 덧칠한다.

8 510으로 날개와 꽁지 끝을 그린다. 533으로 연하게 전체 털을 가지런하게 그린다.

9 500으로 몸을 덧칠한다.

다양한 모습으로 그려보면 재미있다.

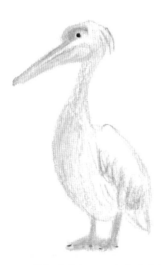

목주머니가 오므라져 있거나...

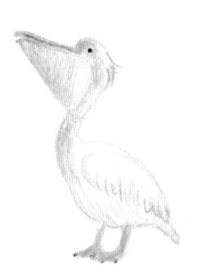

부풀리고 있거나...

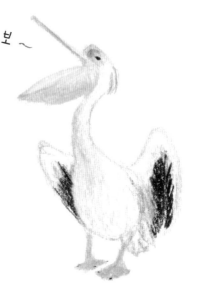

바보 ~

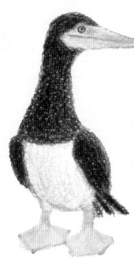

갈색얼가니새

사다새목 가다랭이잡이과
몸길이 64~74cm

사다새와 같은 사다새목의 새
물고기를 먹는 바다새

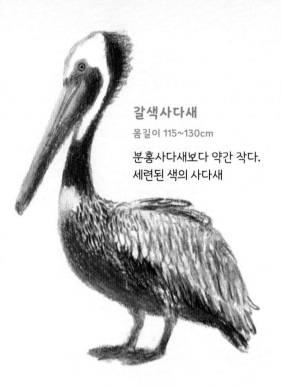

갈색사다새

몸길이 115~130cm

분홍사다새보다 약간 작다.
세련된 색의 사다새

사다새의 친구들

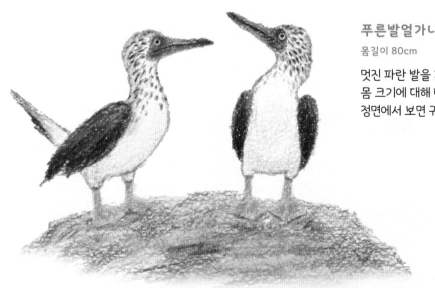

푸른발얼가니새

몸길이 80cm

멋진 파란 발을 가진 얼가니새
몸 크기에 대해 다리가 꽤 크고
정면에서 보면 귀엽다.

수컷은 암컷 주변에서
발을 구르면서 구애의
춤을 춘다!

71

넓적부리황새

큰 몸과 특이한 표정으로 인기가 높은 동물원의 스타.
뾰족한 머리털이나 큰 부리 등 참 포인트가 많이 있습니다.

분류	사다새목 넓적부리황새과
몸길이	110〜140cm(부리의 길이는 약 22cm)

야생 넓적부리황새는 아프리카 습지에 산다.
단독 행동을 좋아해서 기본적으로는 혼자
있는 경우가 많다. 흥분하면 수백 미터 정
도 날기도 한다. 부리가 구두처럼 넓적하게
생겨 '구두(shoe)와 같은 부리(bill)'라는 뜻의
'슈빌(shoebill)'이라 불린다.

큰 부리와 얼굴

구두처럼 생긴 부리

자고일어나 새집이
된 거 같은 머리

넓적부리황새의 몸 형태

얼굴과 부리에
비해 왜소한 몸

앞에서 보면 부리의
너비가 매우 넓다는
것을 알 수 있다.

긴 발가락

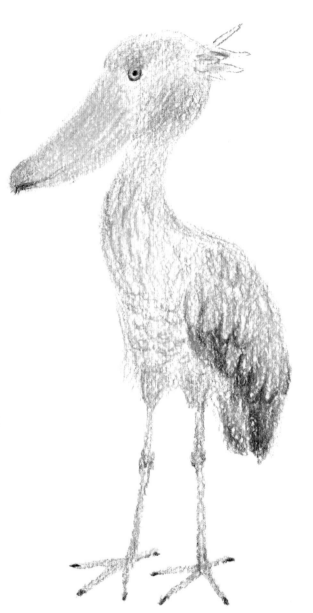

사용한 색 **076** ASH ROSE **379** SMOKE BLUE

533 COOL GREY #3 **134** NAPLES YELLOW

510 BLACK

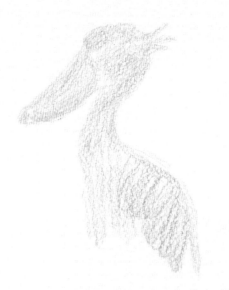

1 076으로 부리를 그린다. 구두 같은 모양

2 533으로 얼굴을 그린다.

3 533으로 몸을 그려나간다. 목과 등의 휘어짐을 잘 관찰하여 모양을 잡는다.

움직이지 않고 기다리다가 가까이 다가온 물고기를 잡아 먹는다. 가끔 실패하기도 한다.

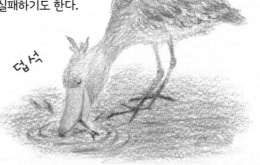

야생 넓적부리황새는 폐어류의 물고기를 먹는다.

Shoebill

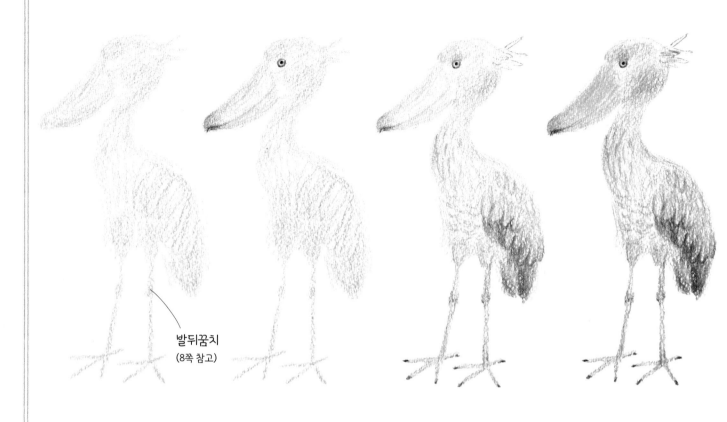

발뒤꿈치
(8쪽 참고)

4 꽁지와 발을 그린다.
발에는 분명히 발뒤꿈
치를 그려주어야 한다.
발가락은 꽤 길다

5 510으로 눈을 그리고
부리 끝 쪽을 문질러
흐리게 표현하면서
연하게 칠한다.
533으로 부리의 윤곽
선을 그린다. 옆에서
보면 웃고 있는 것처
럼 보인다.

6 510으로 날개를 그린다.
머리는 색을 덧칠하고
가슴에는 가느다란 깃털
을 쓱쓱 재빠르게 그리
고 배는 비늘처럼 둥근
깃털을 하나씩 그린다.
아래쪽의 날개를 진하게
칠한다. 발뒤꿈치 모양
을 뚜렷이 나타내고 발
톱도 그린다.

7 전체의 균형감을 확
인하면서 510으로 어
두운 부분을 진하게
칠한다. 379으로도 덧
칠해 푸른빛이 도는
회색을 표현한다. 부
리에 134를 덧칠한다.

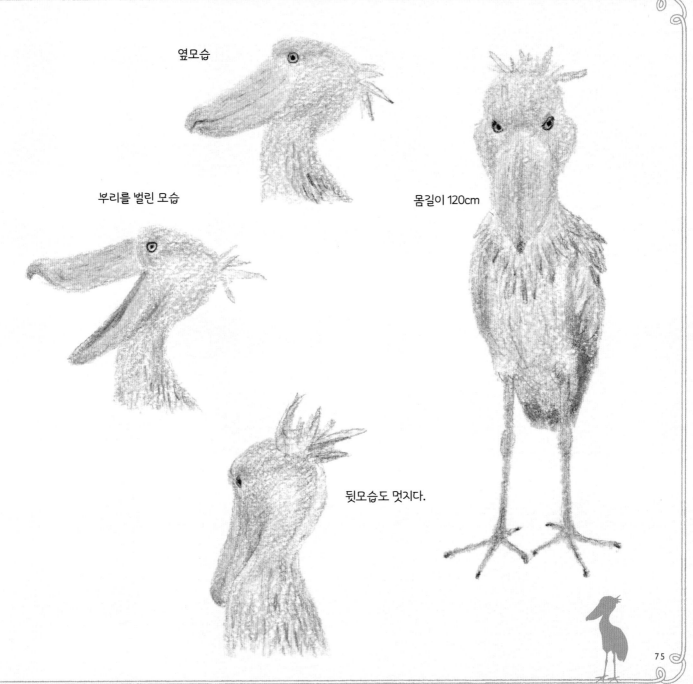

옆모습

부리를 벌린 모습

몸길이 120cm

뒷모습도 멋지다.

Shoebill

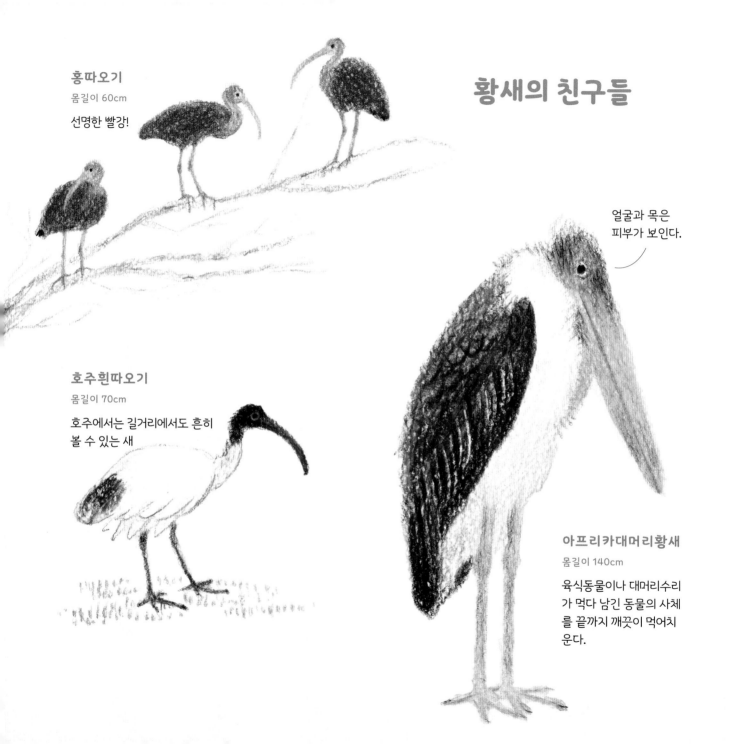

홍따오기

몸길이 60cm

선명한 빨강!

황새의 친구들

얼굴과 목은
피부가 보인다.

호주흰따오기

몸길이 70cm

호주에서는 길거리에서도 흔히
볼 수 있는 새

아프리카대머리황새

몸길이 140cm

육식동물이나 대머리수리
가 먹다 남긴 동물의 사체
를 끝까지 깨끗이 먹어치
운다.

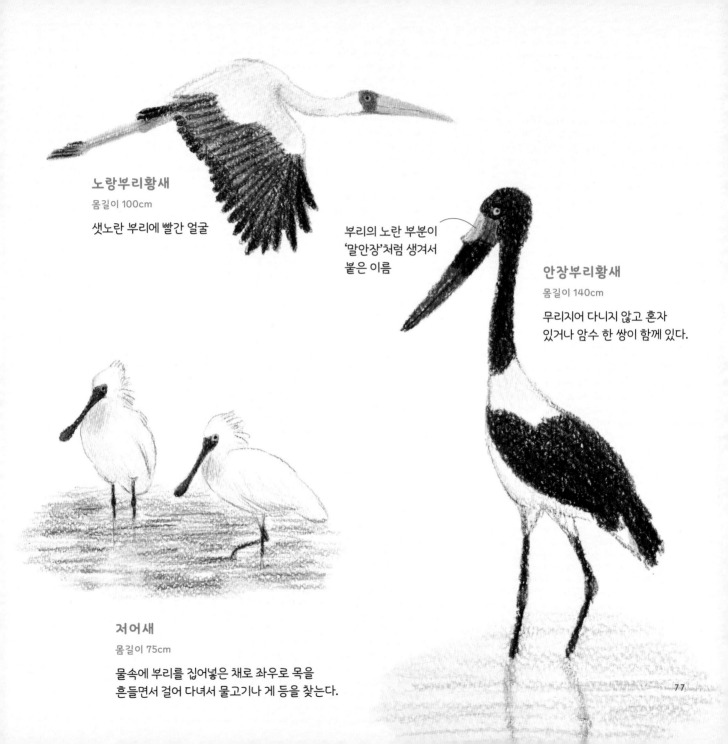

노랑부리황새
몸길이 100cm

샛노란 부리에 빨간 얼굴

부리의 노란 부분이
'말안장'처럼 생겨서
붙은 이름

안장부리황새
몸길이 140cm

무리지어 다니지 않고 혼자
있거나 암수 한 쌍이 함께 있다.

저어새
몸길이 75cm

물속에 부리를 집어넣은 채로 좌우로 목을
흔들면서 걸어 다녀서 물고기나 게 등을 찾는다.

홍학

크게 무리지어서 사는 새.
목과 다리를 구부리며 다양한 포즈를 취합니다.
성장하면서 몸의 색이 바뀝니다.

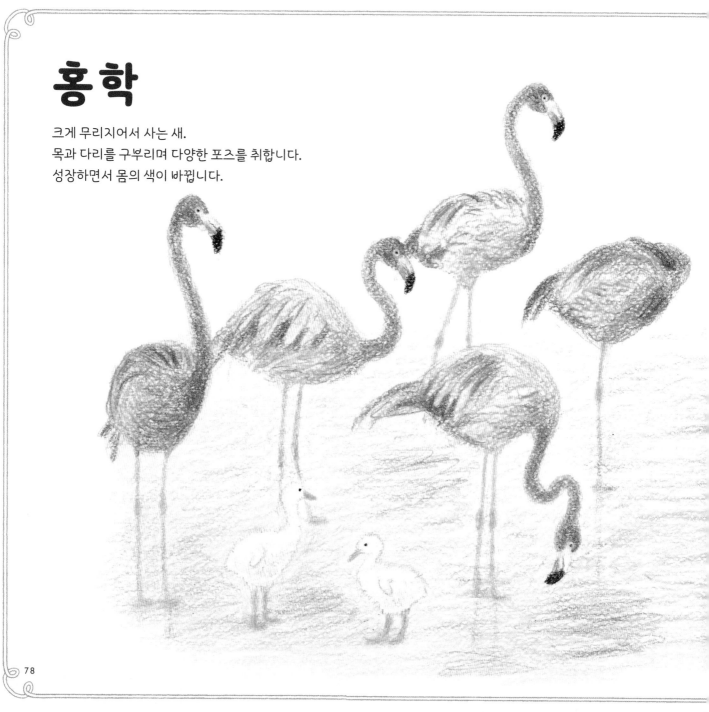

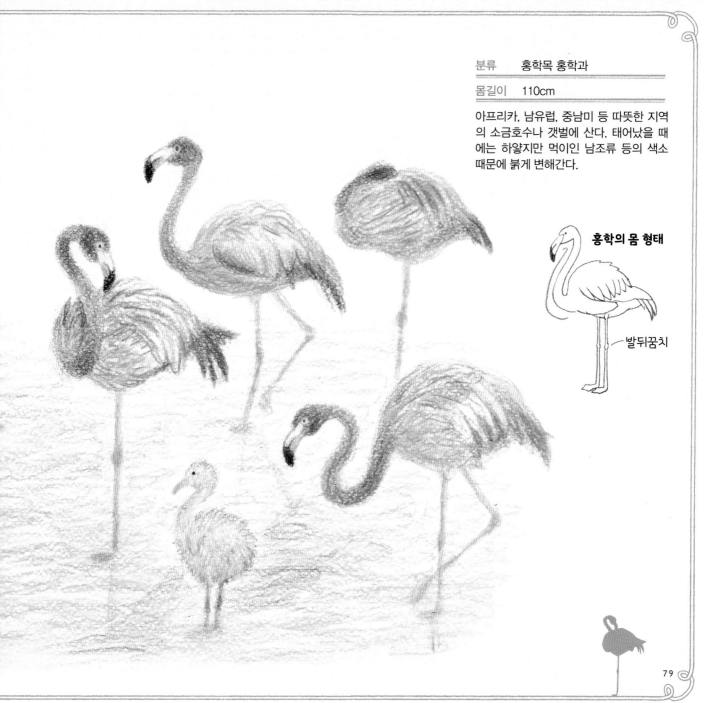

분류	홍학목 홍학과
몸길이	110cm

아프리카, 남유럽, 중남미 등 따뜻한 지역의 소금호수나 갯벌에 산다. 태어났을 때에는 하얗지만 먹이인 남조류 등의 색소 때문에 붉게 변해간다.

홍학의 몸 형태

발뒤꿈치

Flamingo

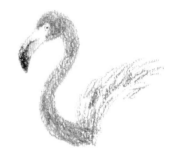

1 022로 얼굴 모양을 스케치
한다. 부리는 '〈' 모양이 약
간 휘어진 모양이다.

2 022로 목을 그린다. 여기에
서는 목은 'S'자 모양으로
휘는 모습으로 묘사했다.
510으로 부리 끝을 검게 칠
하고 눈을 그린다.

3 022로 부리의 가운데 주위
를 연하게 칠한다. 044로
얼굴과 목에 색을 덧칠하
고 등을 그린다.

사용한 색

022	PINK	
510	BLACK	
044	SCARLET	
040	ROSE	
429	ROSE PINK	
495	ROSE GREY	
048	ORANGE	
122	JAUNE BRILLANT	

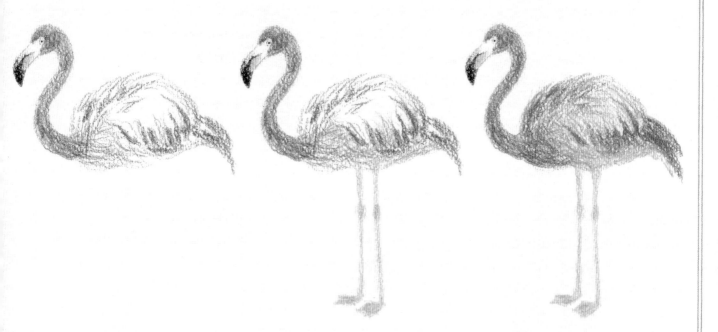

4 **044**로 몸의 형태를 잡으면
서 칠한다. 깃털이 난 쪽을
따라 색연필을 움직이는
방향을 바꾼다. **040**으로 배를
연하게 칠한다.

5 **429**로 다리를 그린다.

6 **495**와 날개 끝 쪽과 다리를
덧칠한다. **022**와 **122**로 전
체를 덧칠한다.

타조

날 수 없는 새.
그 대신 달리기가 아주 빠릅니다. 거대한 몸과 두꺼운 다리, 다른 새들과 아주 많이 다르게 생겼습니다.

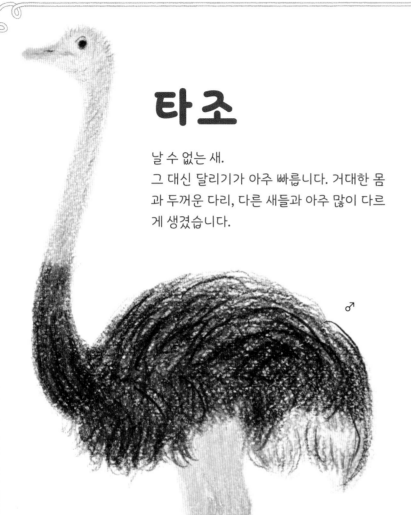

♂

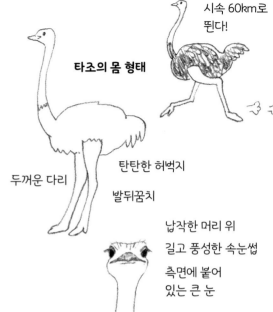

타조의 몸 형태

시속 60km로 뛴다!

두꺼운 다리

탄탄한 허벅지

발뒤꿈치

납작한 머리 위

길고 풍성한 속눈썹

측면에 붙어 있는 큰 눈

정면에서 바라본 얼굴

발가락 2개
타조의 발

분류	타조목 타조과
몸길이	230cm

아프리카의 사바나 사막에 살고 있다. 풀이나 나무 열매를 먹는다. 무리를 이루어 살고 여름에 암컷이 큰 알을 낳는다. 암컷은 몸 색깔이 잿빛을 띤다.

사용한 색 **533** COOL GREY #3 **042** CARMINE

429 ROSE PINK **536** COOL GREY #6

510 BLACK **180** BURNT UMBER

122 JAUNE BRILLANT **192** TAN

116 IVORY

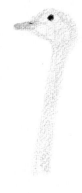

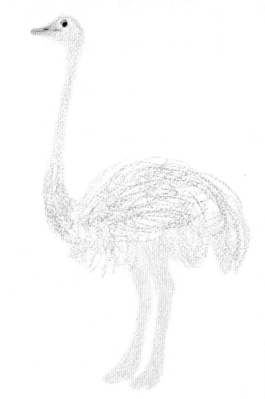

1 533으로 얼굴과 목의 형태를 대강 그린다. 429로 부리를 그린다. 510으로 눈과 콧구멍을 그린다.

2 122로 전체를 칠한 다음, 위에서부터 533을 연하게 덧칠한다. 042로 부리의 선과 눈 위에 쌍꺼풀처럼 생긴 선을 그린다.

3 533으로 몸을 그린다. 몸통은 깃털의 흐름을 따라 거칠게 그린다. 122로 다리를 그린다.

Ostrich

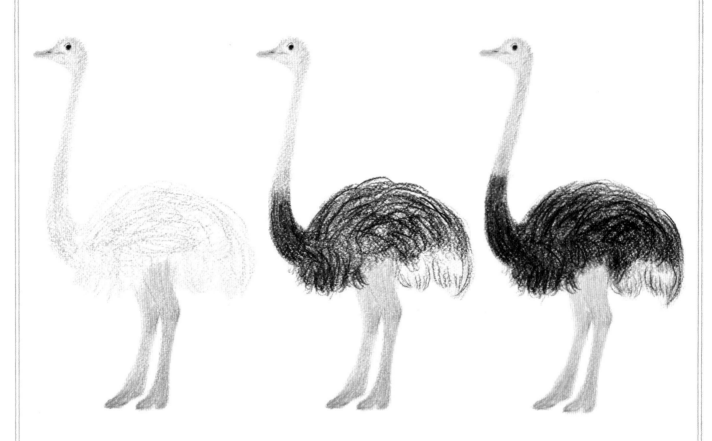

4 조금 난 머리털을 533으로
그린다. 다리에 429를 덧칠
하고 536으로 모양을 뚜렷
하게 나타낸다.

5 510으로 몸을 칠한다.

6 몸에 536과 180, 192를 덧
칠한다. 마지막으로 한 번
더 510을 덧칠한다. 꽁지에
116을 칠한다.

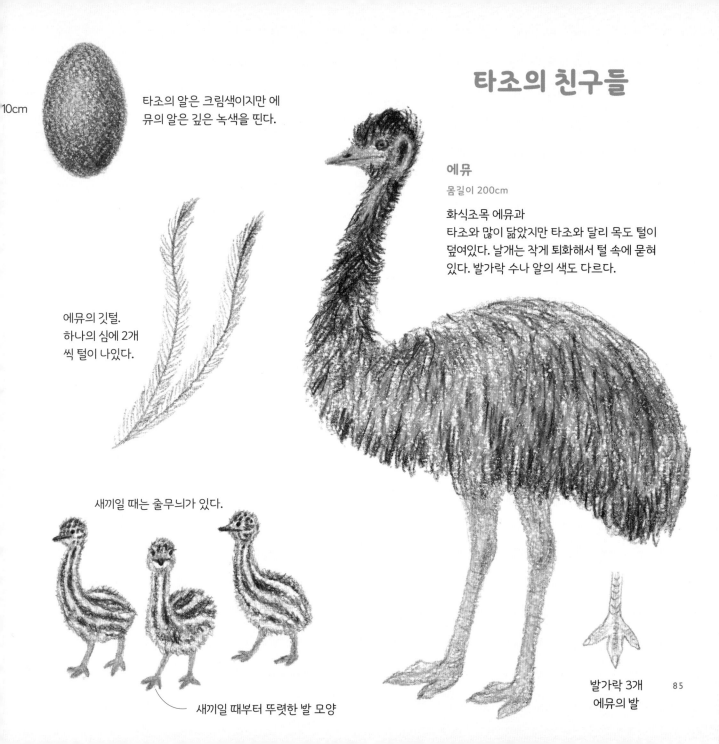

10cm

타조의 알은 크림색이지만 에뮤의 알은 깊은 녹색을 띤다.

타조의 친구들

에뮤
몸길이 200cm

화식조목 에뮤과
타조와 많이 닮았지만 타조와 달리 목도 털이 덮여있다. 날개는 작게 퇴화해서 털 속에 묻혀 있다. 발가락 수나 알의 색도 다르다.

에뮤의 깃털.
하나의 심에 2개
씩 털이 나있다.

새끼일 때는 줄무늬가 있다.

새끼일 때부터 뚜렷한 발 모양

발가락 3개
에뮤의 발

황제펭귄

펭귄 중에서 가장 몸집이 큰 황제 펭귄.
새끼는 **뽀송뽀송한 털**과 얼굴이 너무 귀여워요.

분류	펭귄목 펭귄과
몸길이	100~130cm

바다 속의 물고기나 오징어, 크릴새우를
잡아먹는다. 새 중에서 가장 수영을 잘하
고 20분 이상 잠수를 할 수 있다.

어른 펭귄에 사용한 색

	533 COOL GREY #3		142 MARIGOLD
	022 PINK		147 CANARY YELLOW
	510 BLACK		395 SAXE BLUE
	523 WARM GREY #3		192 TAN
	486 RAISIN		

새끼 펭귄에 사용한 색

	379 SMOKE BLUE		134 NAPLES YELLOW
	510 BLACK		532 COOL GREY #2
	486 RAISIN		500 WHITE

1 533으로 전체 형태를 스케치한다.

2 022로 분홍색 부리를 그린다. 510으로 눈을 그리는데 검은색에 묻히지 않게 533으로 눈가를 둥글게 칠해준다.

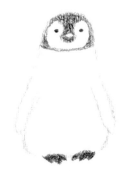

1 379로 전체 형태를 스케치한다.

2 510으로 얼굴의 무늬와 눈, 그리고 발을 그린다.

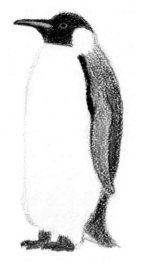

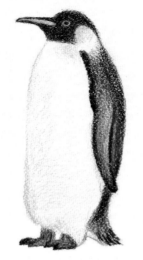

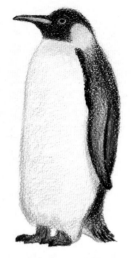

3 510으로 얼굴을 칠한다. 눈가는 칠하지 않고 남겨 둔다. 등쪽도 510으로 칠 한다. 날개와 꽁지 끝은 533과 523을 덧칠한다.

4 533으로 배를 연하게 칠 한다. 검은 부분에 486과 510, 533을 덧칠한다. 목 위쪽에 142를 칠한다. 아래쪽으로 갈수록 연해 지게 표현한다.

5 목에 147을 덧칠한다. 배에 395와 192를 연하게 칠한다.

어른 펭귄의 몸 형태

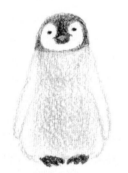

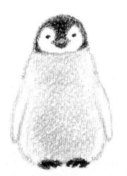

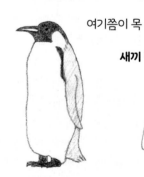

여기쯤이 목

새끼 펭귄의 몸 형태

3 379로 부리를 그리고 배 를 연하게 칠해서 뽀송뽀 송한 느낌을 준다.

4 검은 부분에 486을 덧칠 하고 몸에는 486, 134, 532를 덧칠한다. 흰 부분 에 500을 칠한다.

Emperor Penguin

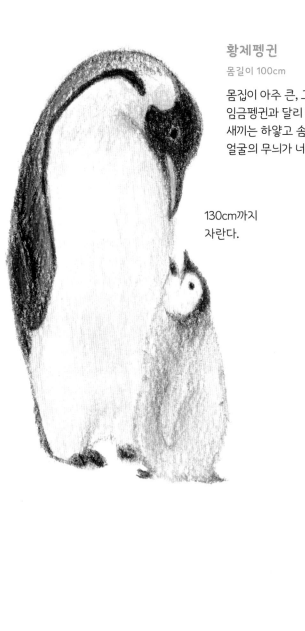

황제펭귄
몸길이 100cm

몸집이 아주 큰, 그야말로 황제다운 펭귄!
임금펭귄과 달리 발목까지 하얗다.
새끼는 하얗고 솜털처럼 뽀송뽀송하다.
얼굴의 무늬가 너무 귀엽다.

130cm까지
자란다.

아빠 펭귄도
새끼 육아를
한다.

춥지 않도록 발등 위에
새끼를 올리고 다닌다.

황제펭귄과 임금펭귄

펭귄 중 가장 큰 펭귄이 황제펭귄.
그 다음으로 큰 펭귄이 임금펭귄(킹펭귄이라고도 한다).
어른 펭귄은 비슷하게 생겼지만 새끼는 생김새가 아주 다릅니다.

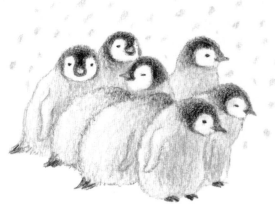

새끼 황제펭귄들이 삼삼오오
모여 있는 모습

임금펭귄 [킹펭귄]

몸길이 85~95cm

황제펭귄과 비슷해 보이지만 비교해보면
약간 더 작고 날씬하다.

새끼 임금펭귄은
갈색의 솜털뭉치 같다.
갈색 솜털이 빠지기
직전에는 부모 펭귄
보다도 커진다.

황제펭귄과 임금펭귄의 무늬 차이

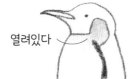 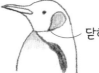

열려있다 닫혀있다

황제펭귄 임금펭귄

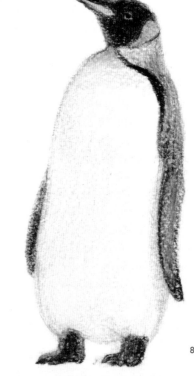

소형과 중형의 펭귄

황제펭귄과 임금펭귄보다 작은 펭귄들도
여러 종류가 있습니다.
잘 살펴보면 무늬도 제각각이죠.

쇠푸른펭귄
몸길이 40cm~

다 자라도 새끼 황제펭귄
보다 작다. 털빛이 푸르스
름하고 발은 분홍색이다.

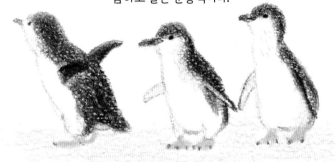

바위뛰기펭귄
몸길이 57cm~

빨간 부리와 눈, 빳빳한 노란 장식깃
털이 멋진 펭귄. 양발을 모아서 깡충
깡충 뛰어다닌다.

아주 비슷하게 생겼지만 목의 검은 띠가
이어져있는 것이 마젤란 펭귄이다.

마젤란펭귄
몸길이 65cm~

훔볼트펭귄
몸길이 63cm~

이어짐

이어지지
않음

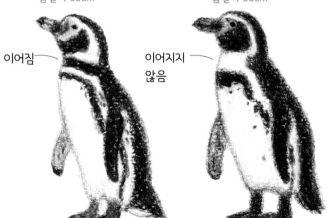

아델린펭귄
몸길이 70cm~

복잡한 모양은 없고 흑과
백이 뚜렷이 구분된다.
눈 주위는 하얗다.

젠투펭귄
몸길이 71cm~

부리와 발은 노란색이나 빨간색.
눈부터 머리에 걸쳐 흰 무늬가 있다.

흰 무늬가 머리띠
처럼 이어져있다.

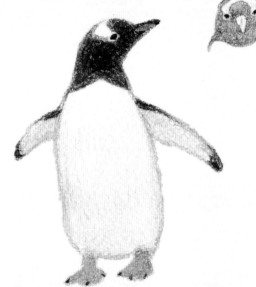

턱끈펭귄
몸길이 69cm~

턱에 끈 같이 검고 가는 선이 있다.

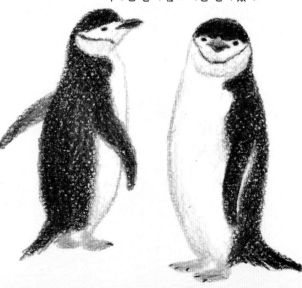

part

알록달록한 새들

마치 디자이너가 디자인한 것처럼 알록달록한 색의 예쁜 새들.
자연의 배색은 대단합니다.
예쁜 새들의 아름다운 배색을 색연필로 그리면 아주 멋져요.
편지지로 쓰거나 액자에 넣어서 장식하고 싶은 새들을 그려보세요.

앵무새 [사랑앵무]

예쁜 색의 색연필로 그릴 수 있습니다.
알록달록한 앵무새
색을 다르게 해서 몇 마리 그리면 화려하고
즐겁게 그릴 수 있어요.

앵무새의 몸 형태

코

부리

발가락은
앞에 2개

뒤에 2개

분류	앵무목 앵무과
몸길이	18~23cm

참새보다 약간 크다. 야생의 앵무새는 노
란 머리에 검은 얼룩이 있다. 머리가 좋고
인간과 친해지면 손에 올라타거나 말을
따라하거나 한다.

사용한 색 **533** COOL GREY #3 **349** ULTRA BLUE

 510 BLACK **147** CANARY YELLOW

 076 ASH ROSE **243** FRESH GREEN

 165 MUSTARD **251** APPLE GREEN

1 533으로 형태를 스케치한다. 510으로 눈, 076으로 코, 165로 부리, 349로 뺨의 무늬를 그린다.

2 147로 얼굴과 머리를 칠한다. 얼굴 앞쪽을 꼼꼼히 칠해주고 등쪽은 조금씩 연해지게 흐릿하게 칠한다.

3 243으로 배와 등을 칠한다. 251로 날개깃을 그린다. 검은 깃털을 그리기 쉽도록 바탕색을 만들어 둔다.

4 510으로 검은 깃털을 그린다. 위에서부터 날개 전체에 147을 칠한다.

5 510으로 머리의 무늬를 그린다. 꽁지는 243을 먼저 칠한 다음, 위에서부터 349를 덧칠한다. 이어서 앞쪽에 510을 칠한다.

6 076으로 발을 그린다. 좋아하는 색의 홰에 앉은 모습으로 완성

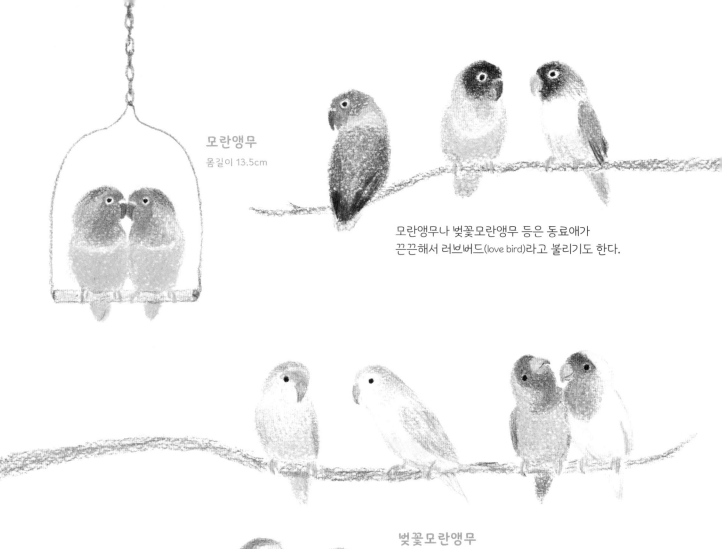

모란앵무
몸길이 13.5cm

모란앵무나 벚꽃모란앵무 등은 동료애가
끈끈해서 러브버드(love bird)라고 불리기도 한다.

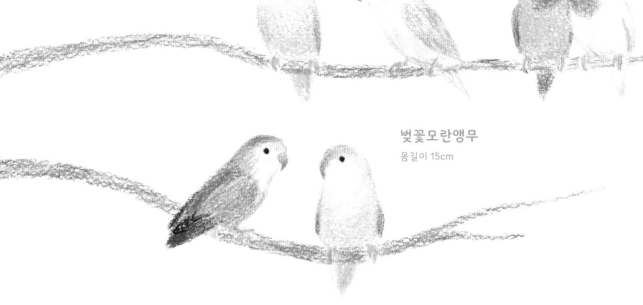

벚꽃모란앵무
몸길이 15cm

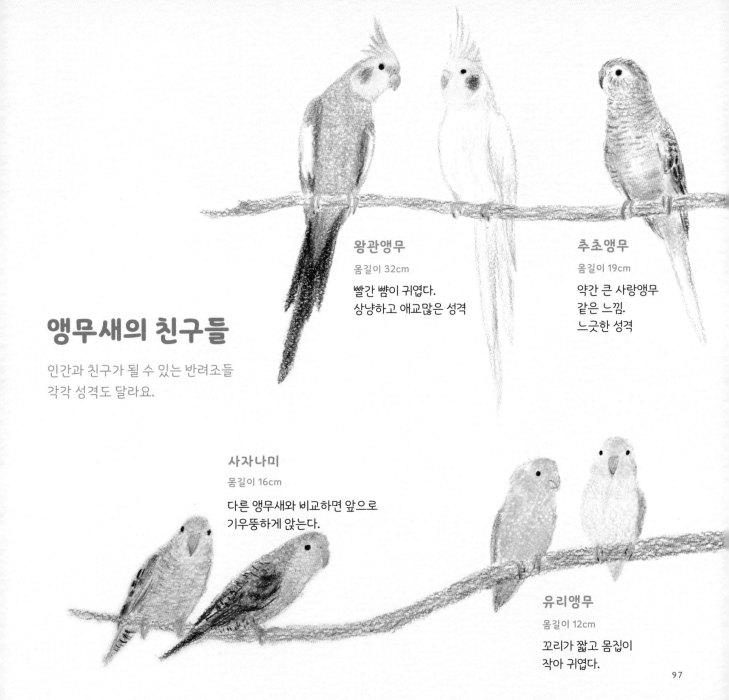

왕관앵무

몸길이 32cm

빨간 뺨이 귀엽다.
상냥하고 애교많은 성격

추초앵무

몸길이 19cm

약간 큰 사랑앵무
같은 느낌.
느긋한 성격

앵무새의 친구들

인간과 친구가 될 수 있는 반려조들
각각 성격도 달라요.

사자나미

몸길이 16cm

다른 앵무새와 비교하면 앞으로
기우뚱하게 앉는다.

유리앵무

몸길이 12cm

꼬리가 짧고 몸집이
작아 귀엽다.

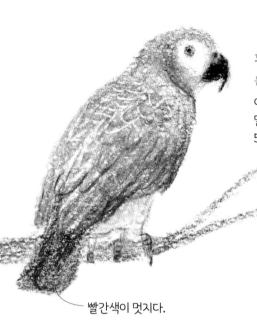

회색앵무

몸길이 33cm

아주 영리해서 사람이 하는
말의 의미도 이해할 수 있다.
50살 정도까지 산다.

약간 큰
앵무새의 친구들

— 빨간색이 멋지다.

큰유황앵무

몸길이 50cm

갈라

몸길이 35cm

호주에서는 공원 등에도
흔히 볼 수 있다.

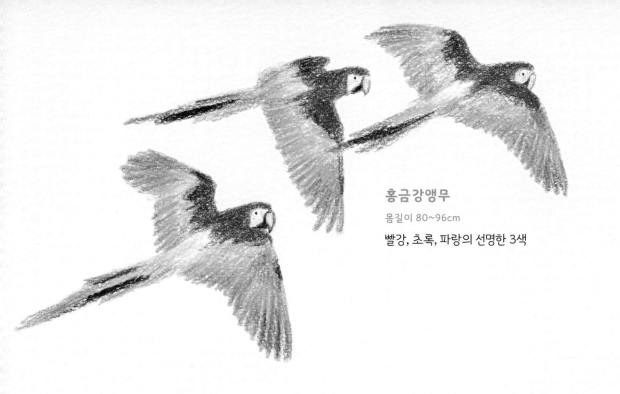

홍금강앵무

몸길이 80~96cm

빨강, 초록, 파랑의 선명한 3색

카카포

몸길이 50~53cm

뉴질랜드에 사는 야행성의
날지 못하는 앵무새.
올빼미앵무라고도 불린다.
프리지아 꽃과 같은 좋은 향
기가 나는 것 같다.

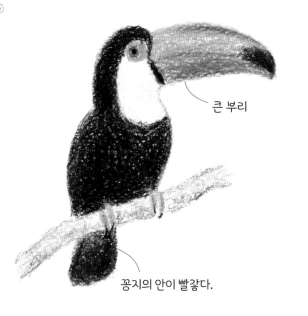

큰 부리

꽁지의 안이 빨갛다.

왕부리새 [토코투칸]

새까만 몸과 오렌지색의 큰 부리.
남미의 상징으로 자주 등장합니다.
그림 소재로 좋은 멋진 새

분류	딱따구리목 왕부리새과
몸길이	30~60cm

남아메리카에 살고 있다. 주식은 과일이며
가끔 곤충이나 새알도 먹는다. 남국의 새
이기 때문에 큰 부리로 체온을 조절한다.

노란목왕부리새

134 312 486 062 523

무지개왕부리새

134 251 312 323 165 057 042

사용한 색 533 COOL GREY #3 044 SCARLET

 142 MARIGOLD 147 CANARY YELLOW

 347 COBALT BLUE 042 CARMINE

510 BLACK 116 IVORY

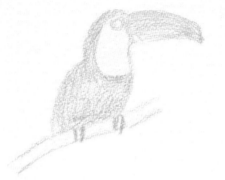

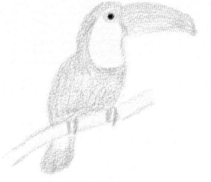

1 533으로 얼굴의 형태를 스케치 하면서 142로 부리와 눈 둘레의 노란 부분을 그린다.

2 533으로 몸을 그린다. 아기의 턱받이처럼 가슴 부분이 하얗 게 되어 있다.

3 533으로 꼬리를 그린다. 347로 눈을 그린 다음, 그 안에 510으 로 눈알을 그린다.

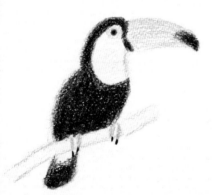

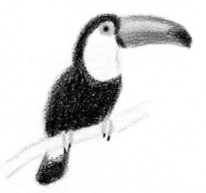

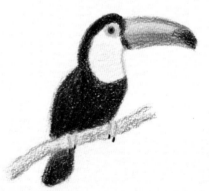

4 510으로 검은 부분을 꼼꼼히 칠 한다. 부리 끝도 칠하고 발톱을 그린다.

5 부리 위와 아래의 진한 부분을 044로 칠한다. 부리 전체와 눈 둘레를 142로 좀 더 진하게 칠 한다. 이어서 위에서부터 147로 도 칠한다.

6 꼬리 안의 붉은 색을 042로 그 린다. 얼굴의 흰 부분에 116을 칠한다. 화를 그린다.

Toucan

공작새 [인도공작]

그리는 데는 끈기가 필요하지만 너무 예뻐서
한 번 그려보고 싶은 새.
날개깃에 붙어 있는 둥근 무늬의 위치를 잘 살
펴보세요.

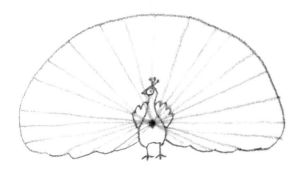

① 먼저 한가운데에 몸을 그리고
② 부채 모양으로 형태의 윤곽을 잡아서
③ 중심에서 방사형으로 뻗어나가는 가이드
 선을 이렇게 그려두면 그리기 쉽다.

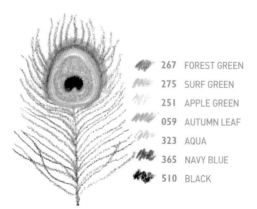

267	FOREST GREEN	
275	SURF GREEN	
251	APPLE GREEN	
059	AUTUMN LEAF	
323	AQUA	
365	NAVY BLUE	
510	BLACK	

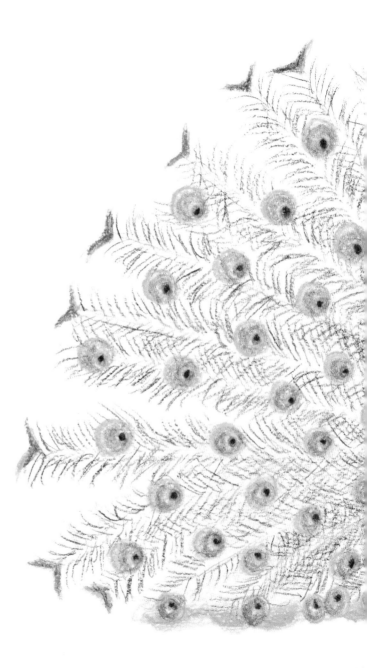

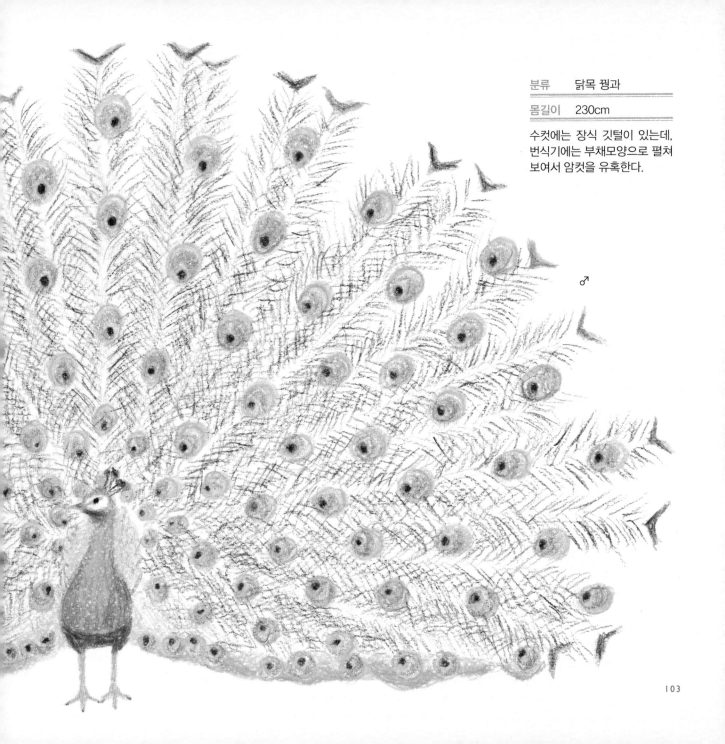

분류	닭목 꿩과
몸길이	230cm

수컷에는 장식 깃털이 있는데,
번식기에는 부채모양으로 펼쳐
보여서 암컷을 유혹한다.

♂

벌새 [애나스벌새]

마치 꿀벌처럼 꽃의 꿀을 빨아먹는 작은 새.
종류가 많고 각각의 새가 알록달록합니다.

초록자주귀벌새

꿀을 빨아먹기 위한 부리

날갯짓을 하며 공중에서
정지하고 있는 모습

분류	칼새목 벌새과
몸길이	6~10cm

새 중에서 가장 몸이 작다. 미국이나 남미
에 살고 있다. 꽃 속에 가느다란 부리를 넣
어서 꽃의 꿀을 빨아먹는다.

꿀벌벌새

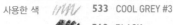	533	COOL GREY #3	437	COSMOS	290	MOSS GREEN	
	510	BLACK	449	MAGENTA	180	BURNT UMBER	
	290	MOSS GREEN	198	OLIVE YELLOW	536	COOL GREY #6	

곧게 뻗은 부리

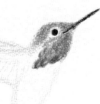

1 533으로 대충의 형태를 스케치한다.

2 510으로 부리와 눈을 그린다. 290으로 얼굴과 머리를 칠한다.

3 437로 목의 무늬를 칠한다. 얼굴과 머리에 칠했던 녹색 위에도 437을 덧칠한다. 449로 비늘처럼 생긴 목 깃털의 질감을 묘사한다.

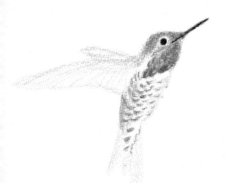

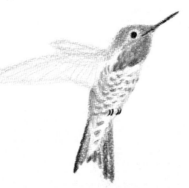

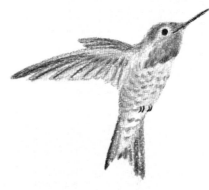

4 198로 날갯죽지와 몸통을 칠한다. 배는 하얗게 남겨둔다. 위에서부터 290으로 비늘처럼 생긴 깃털의 질감을 표현한다.

5 180으로 몸 전체에 날개의 질감을 묘사한다. 198로 꽁지를 그리고 꽁지의 진한 부분을 180과 536으로 그린다. 510으로 발을 그린다.

6 180과 536으로 날개를 그린다. 날개 전체와 배, 꽁지에 533을 칠한다.

Hummingbird

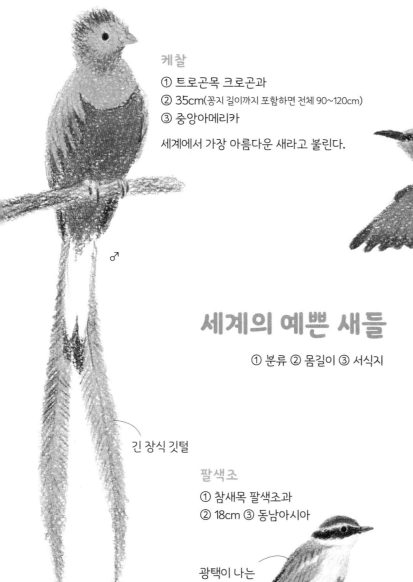

케찰

① 트로곤목 크로곤과

② 35cm(꽁지 길이까지 포함하면 전체 90~120cm)

③ 중앙아메리카

세계에서 가장 아름다운 새라고 불린다.

붉은벌잡이새

① 파랑새목 벌잡이새과

② 35cm

③ 아프리카

선명한 빨간색에 배 부분의 하늘색이 아름답다.

♂

긴 장식 깃털

세계의 예쁜 새들

① 분류 ② 몸길이 ③ 서식지

파스텔 톤의 세련된 색조

팔색조

① 참새목 팔색조과

② 18cm ③ 동남아시아

광택이 나는 녹색

분홍가슴파랑새

① 파랑새목 파랑새과

② 40cm ③ 아프리카 남부

※ 수컷(♂)과 암컷(♀)의 색이 다른 새는 기호로 표시해두었습니다.

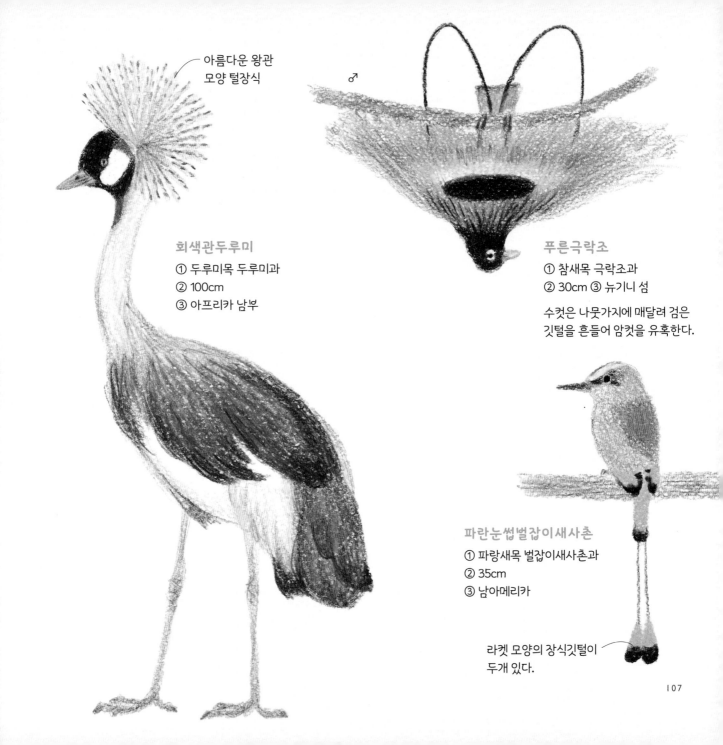

아름다운 왕관
모양 털장식

회색관두루미
① 두루미목 두루미과
② 100cm
③ 아프리카 남부

♂

푸른극락조
① 참새목 극락조과
② 30cm ③ 뉴기니 섬

수컷은 나뭇가지에 매달려 검은
깃털을 흔들어 암컷을 유혹한다.

파란눈썹벌잡이새사촌
① 파랑새목 벌잡이새사촌과
② 35cm
③ 남아메리카

라켓 모양의 장식깃털이
두개 있다.

새와 소통하기

카케가와 화조원의 대온실에는 앵무새가 가득!

모이를 들고 있으면 순식간에
앵무새가 잔뜩 다가온다.

태양황금앵무새

100엔 주고 산 모이

청머리붉은점박이 앵무들에
털 정리 받는 중

흰얼굴소쩍새
표표

손에 올라앉았다.
작다!

쉬 우

아닌 척하기

천적이 다가오면 이런 식으로
몸을 길고 홀쭉하게 만들어
올빼미가 아닌 척을 한다.

올빼미는 발톱이 날카로우니까
손에 앉게 할 때에 보호 장갑을 낀다.

잘 먹겠습니다~

덥석!

대구르르

위를 향해 고개를 들어 목 안쪽으로 굴려 넣는다.

토코투칸은 아주 우아하게 모이를 먹는다.

후지환조원의 에뮤 모이주기 코너

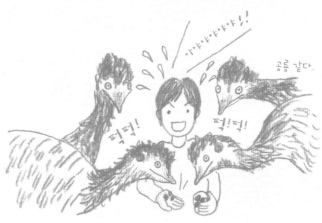

아아아아아!

공룡 같다.

퍽퍽!

퍽!퍽!

갑자기 사방팔방에서 둘러싸고 순식간에 먹어댄다.
그리고 아프다. 그래도 익숙해져서 몇 번이나 모이를 줬다.

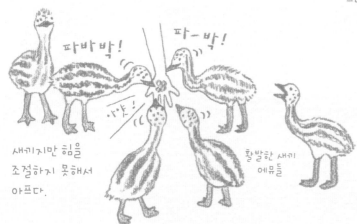

파바박!

파ー박!

야!

새끼지만 힘을
조절하지 못해서
아프다.

활발한 새끼
에뮤들

EJONG 색연필 기법 시리즈

- 꽃의 정원 -

그림 그리기 좋은날
-꽃 · 다육식물 · 동물 · 음식 · 꽃의 정원-

중국 미술 분야에서 3년간 1위를 차지한
화제의 색연필 일러스트 시리즈!

페이러냐오 지음 | 168쪽 | 215x230mm

부드러운 터치감의 색연필로 향기로운 꽃과 오동통 사랑스러운
다육식물, 눈과 입을 즐겁게 해주는 음식, 귀여운 동물들을 그려
보세요. 밑그림부터 채색 과정이 단계별로 설명되어 있습니다.

- 꽃 -

- 다육식물 -

- 음식 -

- 동물 -

드로잉 핸즈의
색연필 극사실화
-기법서-

유튜브 크리에이터 드로잉 핸즈의 사진보다 더
진짜 같은 그림 그리기

드로잉 핸즈(전숙영) 지음 | 172쪽 | 210x260mm

드로잉 핸즈의
색연필 극사실화
-컬러링북-

채색이 50% 진행된 도안이 수록되어
극사실화를 보다 쉽게 완성할 수 있는 컬러링북!

드로잉 핸즈(전숙영) 지음 | 80쪽 | 210x260mm

혼자서 배우는 색연필화

나 혼자 쉽고 즐겁게 색연필 그림을 배운다!
독학으로 색연필화 고수가 되어보세요

페이러나오 지음 | 216쪽 | 187x260mm

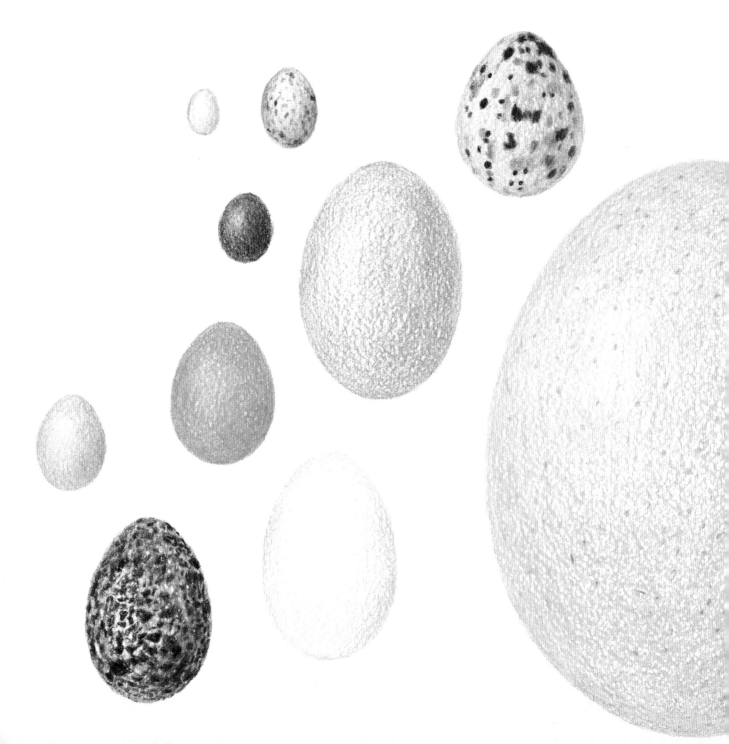